# 藏獒是個大暖男

實總監◎著

西藏獒犬兒子為我遮風雨擋死，絕對不會背叛我的專屬大暖男

# 使命

和小寶認識好幾年了，那時候的小寶像個小孩子、泥褲年輕健壯。

小寶是個愛恨分明、行動力旺盛的女子漢，我和她一樣喜歡動物，但我的行動力遠不如她；幾十年來我只養過兔子和倉鼠，大部分還是接收親友的爛攤子，真正自己主動養的寵物，就只有一隻三線楓葉布丁鼠，倉鼠壽命不長，我盡力讓那隻布丁鼠在世時過得像是國王，牠過世後，我就未曾再養其它動物了，至今頂多偶爾在路上拍些貓狗照片貼上臉書與朋友分享。

但小寶不一樣，個子小小的她除了照顧泥褲跟巴褲之外，還熱心擔任狗狗中途、繪製各式各樣的收養文，熱心到讓我覺得她得多放些心思在她自己身上才行──如書中所述，在她創作這本書前後，其實心情並不快樂，當時我們合作了一篇短短的圖文故事《虎與貓的傳承》，我編故事她畫圖，這篇短短的宣傳小故事，當時獲得不錯的迴響。

那時候聽她述說許多年幼至今遭遇的風風雨雨，也算陪她度過書中所述那段難熬的日子，我很佩服她在這樣的風雨中，仍然完成了這本講述她與巴褲相遇的心路歷程和許多飼養知識的圖文書。

如果說每個人都有一個使命，我相信小寶的使命就是來幫助世間這些大狗小狗。

我由衷希望這世界的貓貓狗狗們都能過得更健康快樂，也希望我的朋友小寶把自己照顧得更好些、泥褲長命百歲、小寶也早日跟巴褲團聚。

奇幻作家
teensy
2018.12

# 狗是最忠誠的朋友

非常榮幸的可以幫寶總監的新書寫推薦序！這也是我第一次幫新書寫序，真的是讓我受寵若驚啊！想當初第一次看到寶總監的圖文，是朋友轉貼在粉絲團上看到她認真又精緻的認養文，認養文除了有認養狗狗可愛的 Q 版圖以外，還有滿滿寫的很詳細的關於狗狗的介紹。我就在想，這個圖文畫家真的好有心！爾後點進去粉絲團一看，裡面除了有她跟泥褲的點點滴滴以外，還有跟阿嬤與小姑的互動都好可愛，於是就持續的追蹤下來。

但真正讓我一看到就哭了的圖文，就是《彩虹橋》了。因為我之前有養一隻跟我一起長大的狗狗，整整 19 年陪伴著我，當牠走的時候，我真的覺得世界都要崩潰了。一直以來對於牠的離開，我是感到很悲傷的，但自從看了《彩虹橋》後，我才真正的放下心裡的難過，並期待未來的某一天在彩虹橋的那端跟牠再次相遇。

寶總監的書真的很溫暖，不管是黑道老大還是守護者，故事裡都是帶一點點的心酸、一點點的悲傷，看完雖然會哭，卻會讓你的心暖暖的。這本書也是一樣帶給人感動，這一次是用寶總監（認養者）的角度來訴說養大狗的好處和觀念，以及她在認養時遇到的種種困難。因為緣份跟巴褲成為家人，而不管寶總監遇到什麼樣的困難，她都知道巴褲跟泥褲永遠都會守護著她。

狗真的是非常忠誠的動物，很多狗狗甚至一生只認一個主人，希望大家把書看完後能推薦給自己的朋友啊！真的是不容錯過的一本好書哦！

網路節目主持人

# 讓棄養變成過去式

狗兒是很奇妙的動物，只要你願意對牠好，就算只是短暫的付出，牠也願意將真心託付，哪怕耗盡一生。但是在許多飼主心中，寵物或許只是生活的附屬品，也因此，動物之家不時會遇到民眾帶著家中養了好幾年的老狗來辦理棄養，在飼主的需要以及不需要之間，狗兒的命運就此被決定了，牠們或許永遠無法理解，為何莫名的被捨棄了？人類帶給牠們的傷害，猶如一把把利刃，刻劃出蜿蜒的疤痕，因此許多狗兒在被棄養後會出現嚴重的分離焦慮等行為問題，即使已被新的飼主領養，被拋棄的情景仍如夢魘般跬步不離。

面對現今各種動保難題，政府單位持續努力的，就是將「飼主責任」、「尊重生命」以及「友善動物」的理念傳達至每位民眾心中，讓我們的周遭成為一個能與動物們共享、共生、共好的社會。這一路走來總會遭遇種種挫折，但美好的是，也會遇到像寶總監這樣勇於付出的熱血夥伴，互相扶持朝著共同的目標前進。

寶總監除了為臺中市動物之家設計許多插圖外，這兩年也應邀為臺中帶來多場精彩的分享，每次都吸引大批民眾支持參與，可見寶總監不僅深具人氣魅力，動保理念更獲得民眾的共鳴。十分慶幸能有寶總監這樣的圖文作家，運用生動的繪圖及幽默的文字，為單純的動物們發聲。相信透過此書，能讓棄養及惡意虐待逐漸成為過去式，讓更多人理解動物保護的真義。

臺中市動物保護防疫處代理處長

# 目錄

# 第一章
## 關於緣分

養一條很巨大的黑狗一直是我的夢想。

很壯

要很大隻

我很小的時候經歷過一段非常黑暗的時期，

無法想像人類能這麼骯髒齷齪。

以及後來發生的一些事情，導致我對人心非常不信任。

我心裡一直期待，
將來身邊有個會永遠站在我這邊並保護我的傢伙。

嘿。

我會一直站在你這邊。

2015年左右那時因為工作很忙，常常都要七點多才能到家，

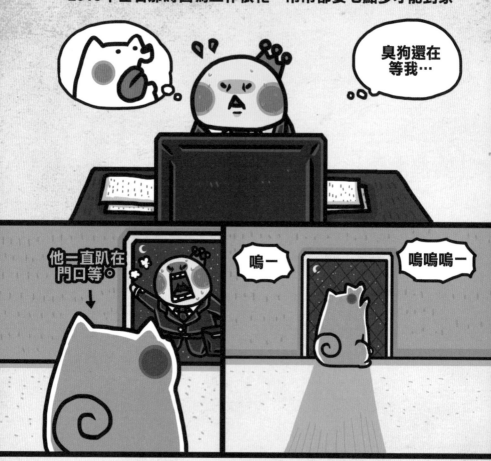

那時泥褲一條待在家覺得很孤單都會狼嚎，
我就決定再領養一條狗陪他。

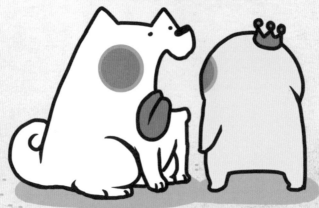

因為狗是群居動物，
是我們人類的自私以及為了方便，
迫使他們適應孤單。

# GROUP

我覺得我不應該這樣子，所以我開始想辦法。

上網研究

相關的書

當時在網路上看到有一條八歲的紅棕色西藏獒犬被丟到收容所。
主人親自帶他來的，沒說什麼，就說不想養了。

可惜我沒有留當時的照片，太久了。

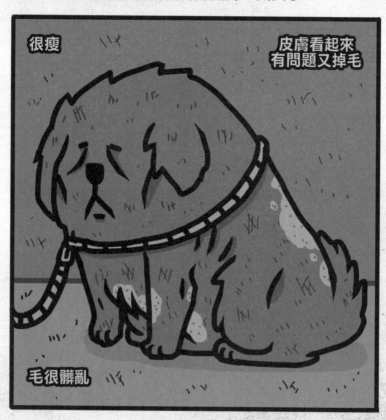

當下我就決定找一天租車下去中南部看他，

打電話
給志工

租車

我記得那晚我整晚都睡不著。

隔天打給志工時，
他們說那隻狗太傷心而過世了。

因為西藏獒犬很忠誠又頑固，非常重情義。
當那隻獒犬知道主人不要他之後，
就開始不吃不喝，

對他來說，整個世界在那瞬間應該都崩解了⋯

只差一天，他來不及等到我去看他就死了，

我為他禱告，
至少他去了彩虹橋，一個沒有悲傷的樂園，

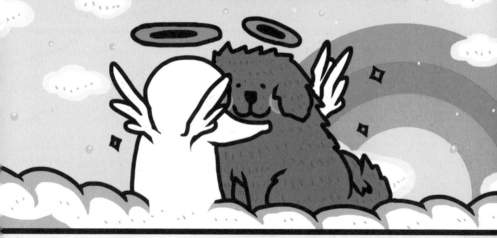

我難過了一陣子，決定繼續在網路上找大狗認養。

那時找到一個人在送養獒犬，是一隻公的四眼獒犬，
他的主人過世了，主人的家人接手養了他，
但因工作繁忙決定幫他找新主人。

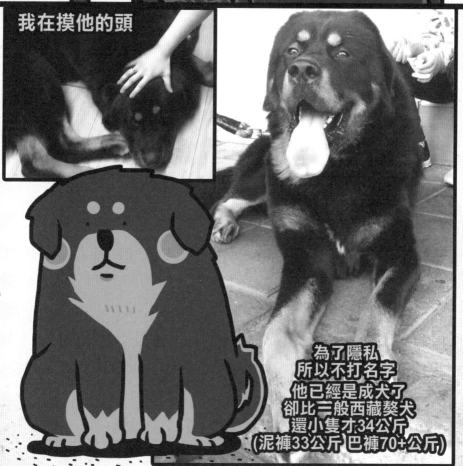

我在摸他的頭

為了隱私
所以不打名字
他已經是成犬了
卻比一般西藏獒犬
還小隻才34公斤
(泥褲33公斤 巴褲70+公斤)

我安排時間過去看了他，

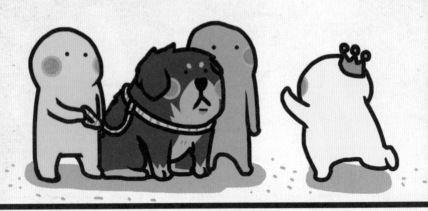

互動還不錯，他可能知道我喜歡狗，還一直舔我的手。

散步喔一

大便啊一

尿尿一

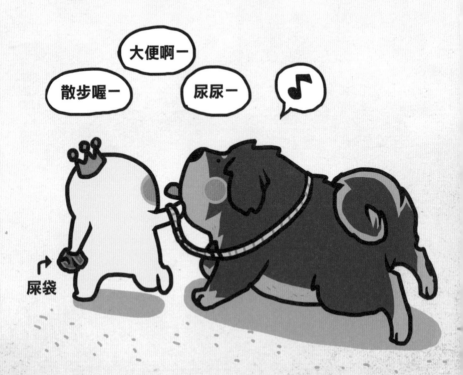

→ 屎袋

但他和那家人感情非常好，
我試過把他帶回家三次，
但都沒辦法成功。

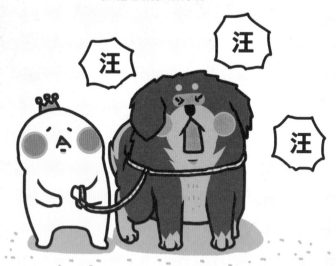

我食物項圈什麼都買好了，還餵他吃了牛肉和雞肉。

但他一看到主人要離開就開始掙扎哀號。

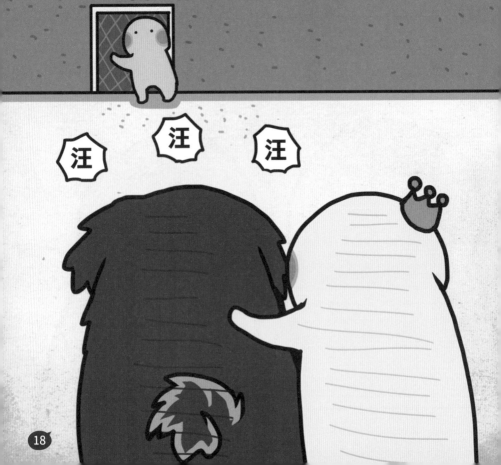

西藏獒犬是一種很忠誠又死心眼的狗，
認定了就非常死忠，就像我畫的老大一樣。

除非主人不要他了，這時你救了他，

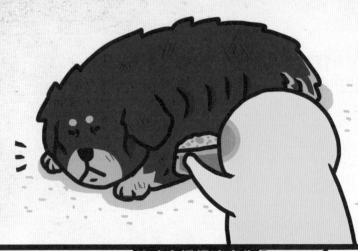

他才會慢慢適應你，
然後接受你當他的主人，因為他們知道你對他好。

……

也許對那隻狗來說，
他覺得：我們不是好好的嗎，
我這麼愛你們，為什麼不要我！

21

連續三次他都狂吠不已想逃出去，奇怪的是他一直掙扎卻沒攻擊我。

這是有主人在旁邊時的照片。

被我摸也很乖

他想回家

但我看他哭到都幾乎沒聲音了，實在是不忍心。

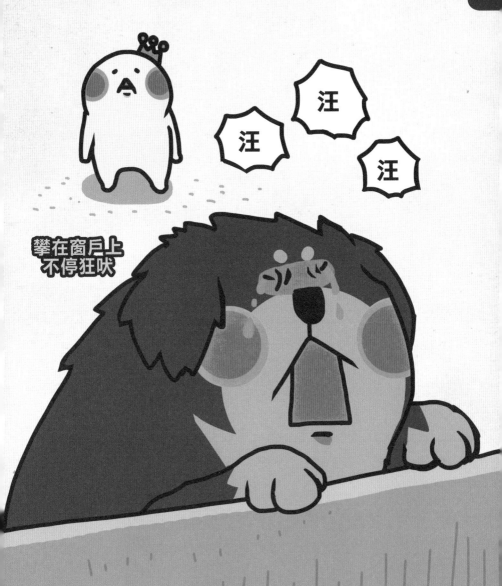

攀在窗戶上
不停狂吠

汪 汪 汪

我試了連續三次，不同的方法，
主人親自帶來，

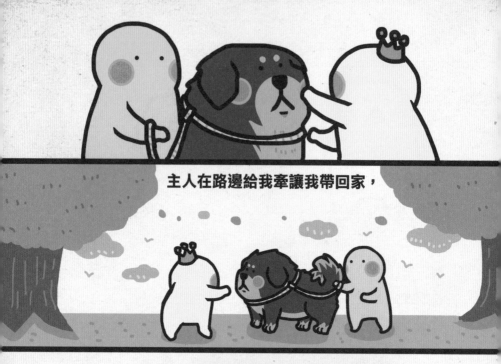

主人在路邊給我牽讓我帶回家，

最後一次我帶他散步了很久，他很高興，
因為主人平常太忙，
大部分時間都把他關在籠子裡，
他還舔了我的手。

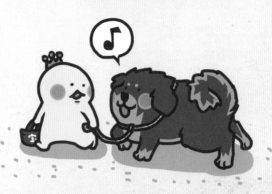

我還幫他洗過腳 用毛巾擦過身體

但帶回家之後，他都狂吠不已想逃出去。

我頓時明白，即使我對他比他現在的主人更好。
他還是愛著他那一家人，對他來說，那才是他的家。

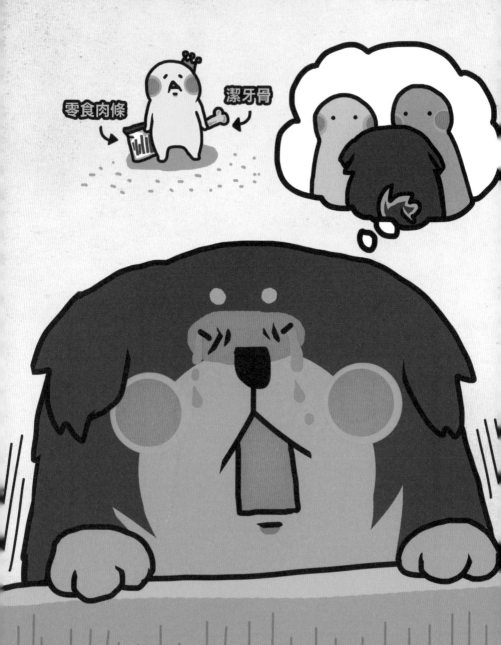

也許就眞的沒有緣分吧，最後一次，
我聯絡了他的主人，他在旁邊看著我打電話，

他似乎明白我在做什麼，然後他安靜了下來。

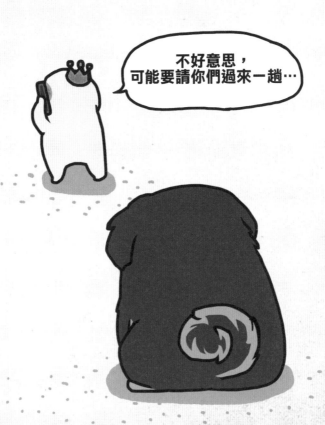

他的主人來把他接走了，
他們說他們會繼續找適合的人認養，

慶幸的是，他們跟我說如果沒有人要認養，
他們就會繼續養下去。

我告訴他的主人，我可以盡我可能的幫忙寫認養文，
並把我買給那隻西藏獒犬的東西，
項圈、零食、玩具、牽繩等等都給了他們。

# 就是這些

之後我問了一兩次，主人說獒犬還在他們家，
他們長時間不在家所以都會關籠，

不好意思打電話
所以用打字的

那隻狗因為孤單會狼嚎，他們說要帶去割聲帶，我勸了他們，
我說這是可以解決的並打了一大堆字，
後來他們就再也沒回我了。

希望那隻獒犬能過著幸福的生活，
很遺憾我們沒有緣分，他真的很乖。

# 第二章
# 我最好的狗友阿培

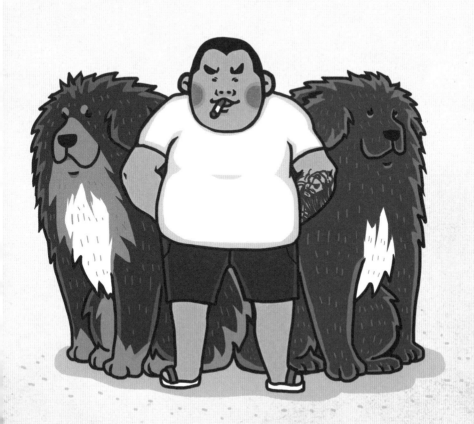

雖然泥褲是大狗，
但是我當時還是很謹慎的處理想養第二隻狗的事。

上網資料都找遍了
還做了很多筆記
翻了很多以前的書

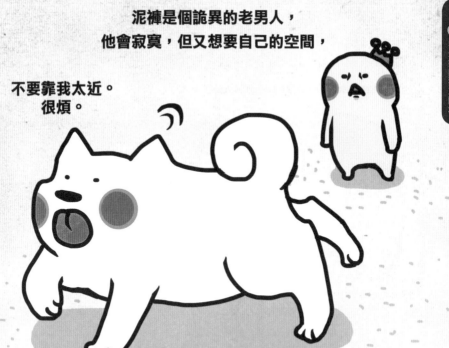

泥褲是個詭異的老男人，
他會寂寞，但又想要自己的空間，

不要靠我太近。
很煩。

我有時真的覺得他已經成精了。

接手第二隻獒犬時我到處去問，
網路上到處找養獒犬的人問能不能教我一些方法。
傳FB訊息.打電話.寄電子郵件.傳簡訊，幾乎什麼都試過了。

我問了很多養大狗的人以及犬舍，
那隻狗太愛原本的家庭，我該怎麼辦，

我說我願意付諮詢費，我只想解決問題，
但都沒人要理我。

啊這個我沒
辦法幫你喔

在我最沮喪時，終於有個人回了我FB訊息，還回一大串，非常仔細，甚至還跟我說我可以直接打電話問他。

他就是我現在最好的狗友阿培。

啊你那隻獒犬喔…

巴拉巴拉巴拉…

打了一大串。

阿培是專門養獒犬的犬舍，每條狗都養的超壯，
他那時根本不知道我是誰，
連我是圖文作家，都是後來我們見面時他老婆跟他說的。

啊幹！

你有粉絲喔！

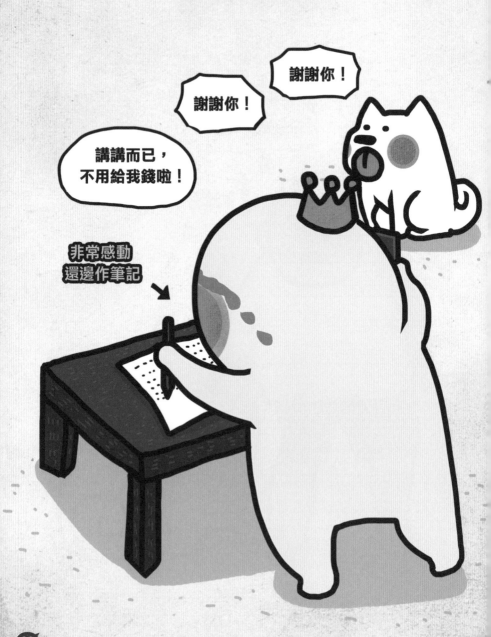

我覺得很感動，雖然最後沒有養成，
但我非常感謝他。

那年冬天我下去高雄，
回來時順便去了台南看了阿培。

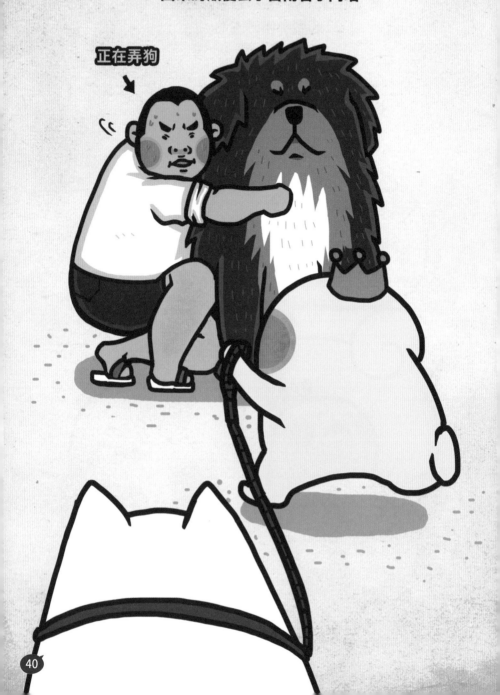

阿培很壯很大隻，長得宛若西藏獒犬，
他的每隻狗都又壯又粗，跟他一樣。

阿培可能是
西藏獒犬精

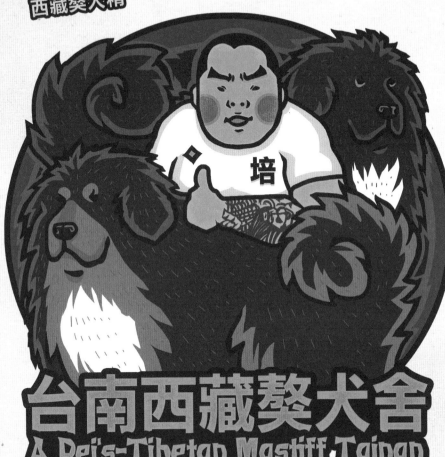

台南西藏獒犬舍
A Pei's-Tibetan Mastiff Tainan

我還設計了好多LOGO
給我的好兄弟阿培
這是我最喜歡的一個

我們聊了很多狗的事，阿培看了泥褲，
他跟我說泥褲以前長期關籠太久，又可能被打過，
要我多讓他在外面跟人接觸等等，
他教了我很多養狗的知識。

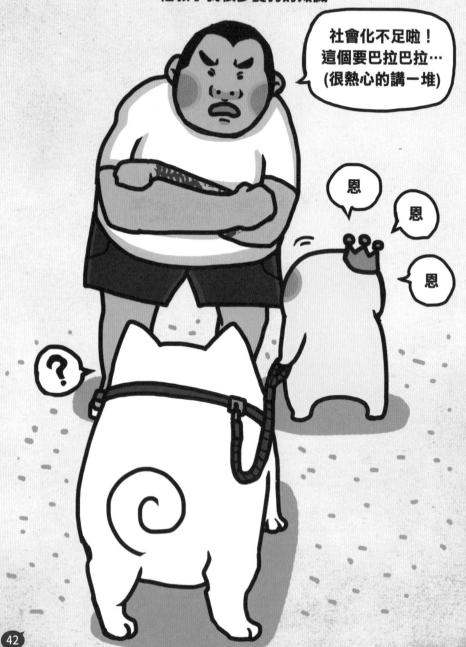

最後阿培抓了一隻胸口有白毛的西藏獒犬出來，
他又粗又大，他就是巴褲。

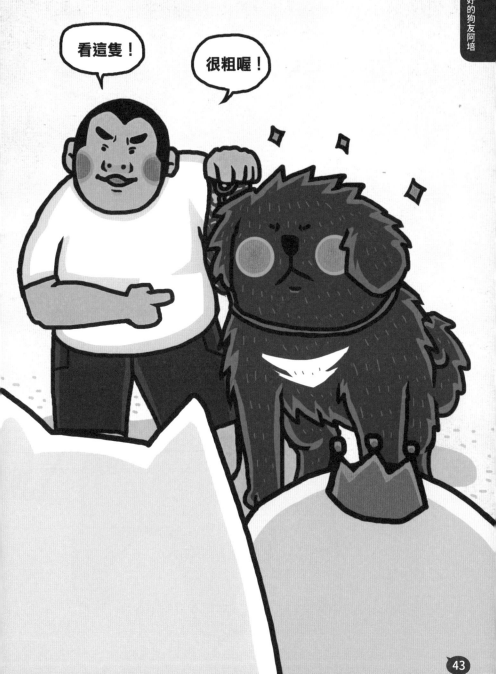

主人不要他了，
因為說他太粗不適合去賽場走路，
所以阿培救了他回來，然後讓他跟其他狗一起生活。

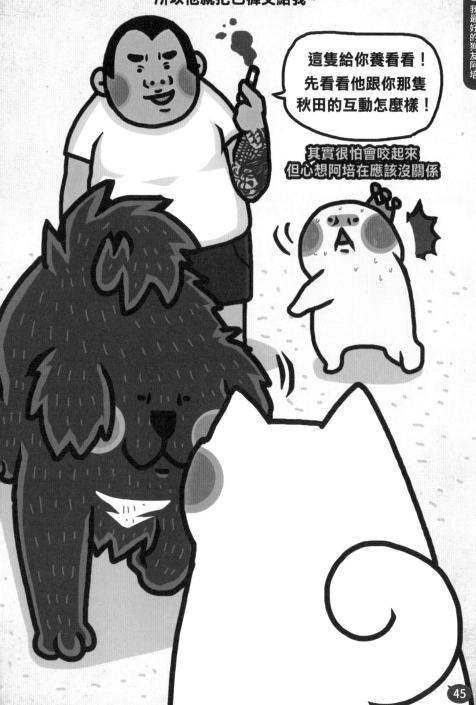

阿培說他覺得我是好人我會好好對狗，
所以他就把巴褲交給我。

這隻給你養看看！
先看看他跟你那隻
秋田的互動怎麼樣！

其實很怕會咬起來
但心想阿培在應該沒關係

而那時也是泥褲跟巴褲第一次見面，

泥褲覺得巴褲很煩還咬了他，

吼！

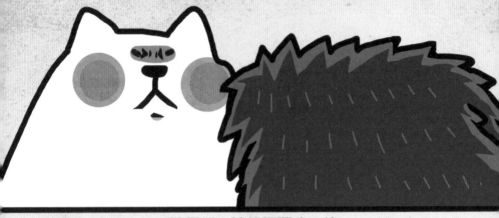

巴褲嗚了一聲還是黏了過來，泥褲也沒反應就冷處理他。

嗚嗚…

哼。

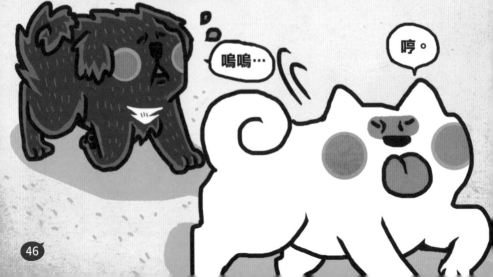

46

我非常的驚訝。

因為泥褲喜歡有自己的空間，
他很討厭其他狗靠近他。
(比他大隻他也照咬不誤)

邀玩動作

他不親狗啊啊！

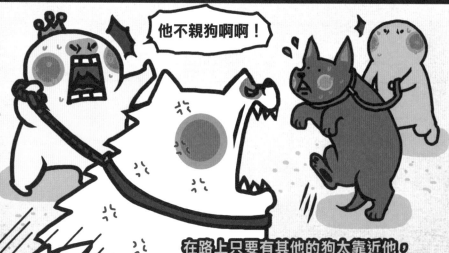

在路上只要有其他的狗太靠近他，
泥褲不爽就會咬下去(可能越老越歹鬥陣)。

47

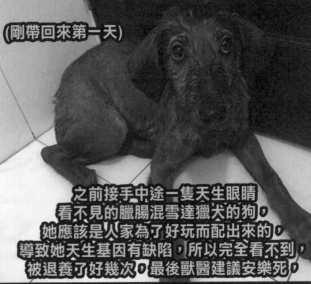

(剛帶回來第一天)

之前接手中途一隻天生眼睛看不見的臘腸混雪達獵犬的狗，她應該是人家為了好玩而配出來的，導致她天生基因有缺陷，所以完全看不到，被退養了好幾次，最後獸醫建議安樂死，

那時我人在美國覺得這狗寫認養文也送不出去，但又不忍心看她才兩個月就這樣離開世界，所以決定中途她，至少先教會她定點拉屎尿。

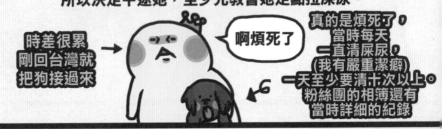

時差很累剛回台灣就把狗接過來

啊煩死了

真的是煩死了，當時每天一直清屎尿，(我有嚴重潔癖)一天至少要清十次以上。粉絲團的相簿還有當時詳細的紀錄

我幫她取名為OLIVIA，後來叫她鼻屎，因為她沒有安全感太黏人了。

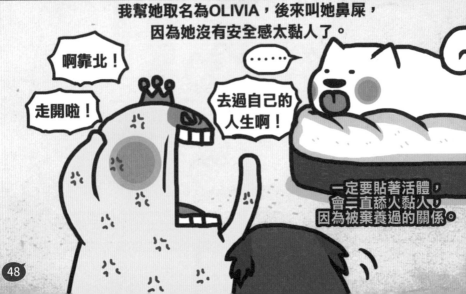

啊靠北！

走開啦！

……

去過自己的人生啊！

一定要貼著活體，會一直舔人黏人，因為被棄養過的關係。

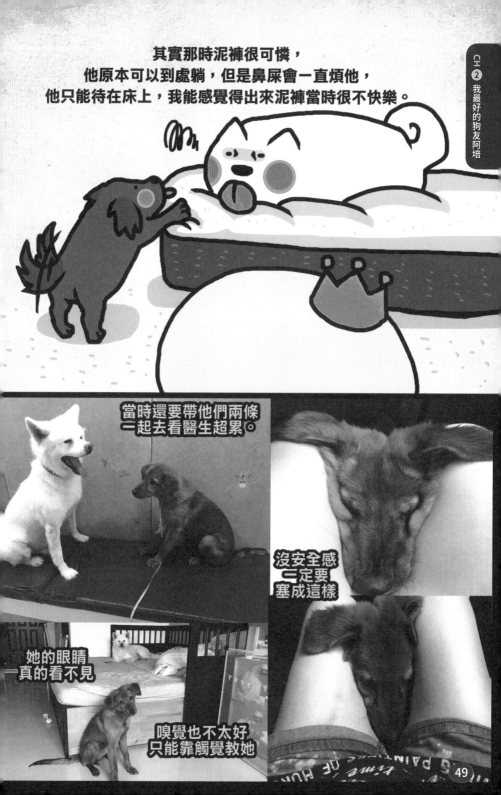

其實那時泥褲很可憐，
他原本可以到處躺，但是鼻屎會一直煩他，
他只能待在床上，我能感覺得出來泥褲當時很不快樂。

當時還要帶他們兩條
一起去看醫生超累。

沒安全感
一定要
塞成這樣

她的眼睛
真的看不見

嗅覺也不太好
只能靠觸覺教她

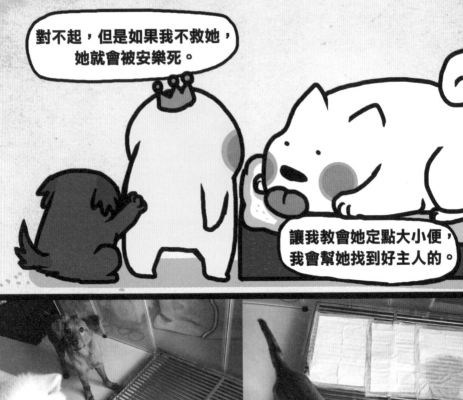

對不起，但是如果我不救她，她就會被安樂死。

讓我教會她定點大小便，我會幫她找到好主人的。

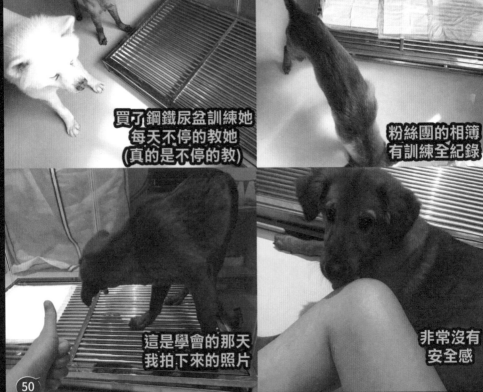

買了鋼鐵尿盆訓練她
每天不停的教她
(真的是不停的教)

粉絲團的相簿
有訓練全紀錄

這是學會的那天
我拍下來的照片

非常沒有
安全感

鼻屎OLIVIA現在已經有了超愛她的爸爸媽媽
而且還多了一條超聰明的米克斯Q醬姐姐

謝謝大家
我現在很
幸福喔

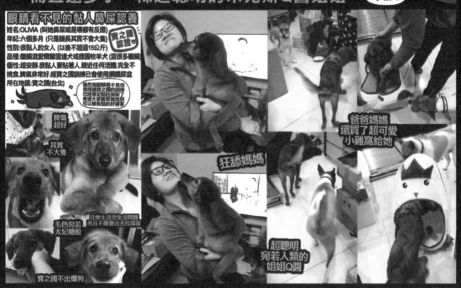

眼睛看不見的黏人鼻屎認養

姓名:OLIVIA (叫她鼻屎或是喉都有反應)
年紀:六個多月 (只是眼睛瞎其實不會大隻)
性別:很黏人的女人 (以後不超過15公斤)
品種:臘腸混愛爾蘭雪達犬或德國牧羊犬(混很多膩腸)
個性:超安靜.很黏人要黏著人親以任何活體.完全不
挑食.脾氣非常好.經寶之國訓練已會使用廁所貓砂盆
所在地區:寶之國(台北)

脾氣
超好

其實
不大隻

毛色宛若
太妃糖般

寶之國不出爆狗

狂舔媽媽

爸爸媽媽
還買了超可愛
小雞窩給她

超聰明的
宛若人類的
姐姐Q醬

還好後來鼻屎順利找到好人家,
我記得那一天,泥褲發現家裡沒有鼻屎,
他非常的高興,跑去躺在地上他最喜歡的位置睡到打呼。

(如果想看更多鼻屎訓練過程和照片請去粉絲團翻相簿)

我覺得這就是緣分吧，因為泥褲跟巴褲的相處方式是這樣：

巴褲會黏
泥褲一下

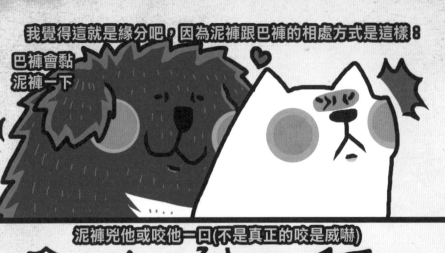

泥褲兇他或咬他一口(不是真正的咬是威嚇)

吼啊

嗚嗚嗚

巴褲嗚一聲然後縮回去

他會挑一個離泥褲近的地方然後趴著看泥褲

泥褲是我的第一隻狗，
2011年領養他之後已經過了好多年了，
他一直陪在我身邊，
陪我度過了好幾個階段，
現在他老了，
右眼因為青光眼換了義眼看不見了，
在我最難過，沒人站在我這邊的時候，
也是他陪著我，
他對我非常重要。

我希望我的第二隻狗能夠配合泥褲，在我出去開會或工作時能夠陪他，不要吵他，就是單純的陪伴。

一直看

無怨無悔
非常深愛
哥哥泥褲

冷酷自私的泥褲
自己睡床
巴褲睡在
旁邊的地板上

這坨是
泥褲

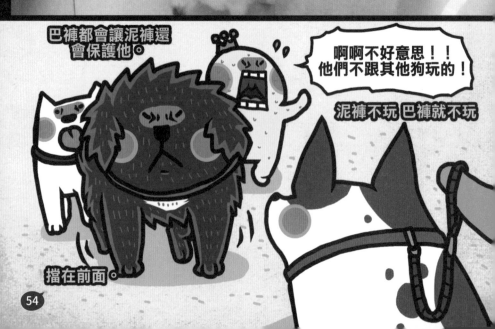

巴褲都會讓泥褲還會保護他。

啊啊不好意思！！
他們不跟其他狗玩的！

泥褲不玩 巴褲就不玩

擋在前面。

也許這就是緣分吧，

巴褲就是最適合的狗，

而且他非常的愛我和泥褲。

# 第三章
# 如何訓練一條西藏獒犬

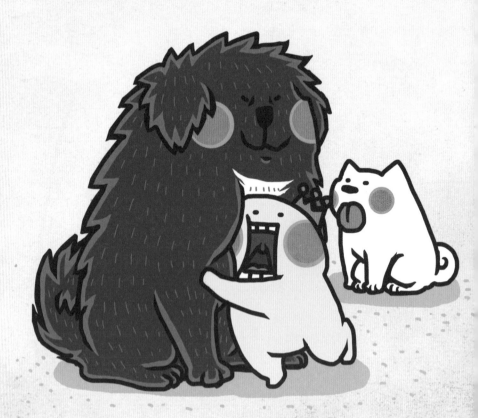

很多人一聽到西藏獒犬就覺得很可怕，
好像他們是怪物一樣。

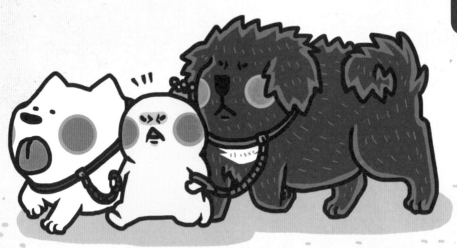

只是散步經過他前面
就一直該該叫的人類

唉唷！

那種狗會
咬死人啊！

嚇死了！

但對我來說他們只是大條的狗，
狗就是狗，只是分大小條，他們其實本質是一樣的。

狗如果有問題，那一定是主人的問題，
除非狗天生有缺陷有毛病，否則沒有教不會的狗。

啊！

你為什麼都不聽話！

因為我沒散步…
精力充沛無處發洩啊…

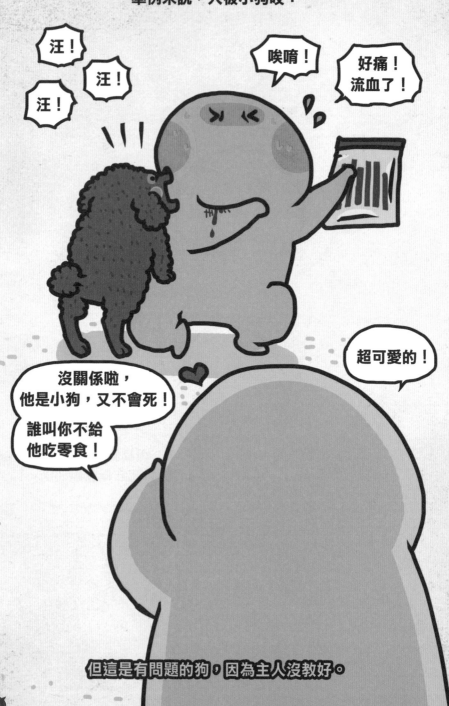

這是一般人對大狗的迷思，因為他們並不了解。
其實他們非常穩重，甚至比小狗還要聽話。

狗的視角

主人地位比我高

我地位跟他一樣

其實西藏獒犬跟一般狗一樣，
只是他們很大條，個性很死忠，
(有時非常死心眼)
就像我畫的老大一樣。

以下圖解西藏獒犬基本資料：

很護主(護衛犬)　　　很穩重　　　有外人靠近時　　　頭很大顆
非常忠誠　　　　　　　　　　　　會吠叫警告　　　非常聰明

　　　　　　　　　　　　　　　　　　如果知道是主人的
　　　　　　　　很有靈性　　　　　　朋友就不會攻擊

有點死心眼
+頑固　　　　　　專屬暖狗　　　　　不會亂攻擊其他狗
　　　　　　　(只對你好對外人很兇猛)　(不喜歡以大欺小)

阿培從來不打狗，(泥褲就曾經被打過)，
而且像西藏獒犬這種大狗如果不認你然後攻擊你，
至少也會縫十幾針到五十幾針。

我從來不打狗！
打狗幹嘛。
打又沒用，

獒犬喔⋯
如果咬下去，
丟害啊(就糟糕了)。

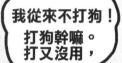

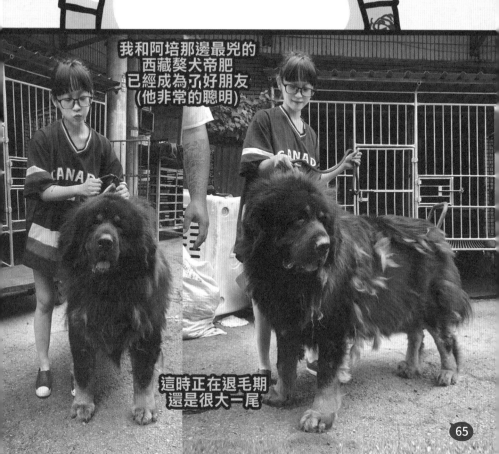

我和阿培那邊最兇的
西藏獒犬帝肥
已經成為了好朋友
(他非常的聰明)

這時正在退毛期
還是很大一尾

狗很聰明其實他們都知道，只要方法對了，教一下就會了。

抓到正在犯錯的瞬間 拍一下他的鼻管
用低沉的聲音警告

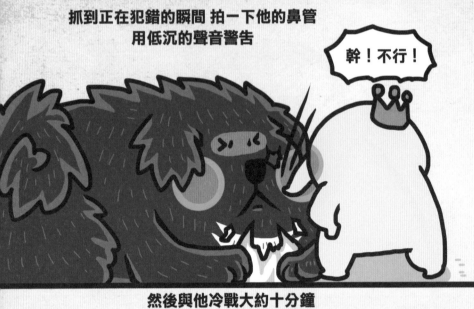

幹！不行！

然後與他冷戰大約十分鐘
狗三四次就懂了

記得一定要抓現行犯
否則沒用！

訓練狗定點尿尿的方法：

雖然我都是帶狗出去拉屎尿，
但還是教一下好了。

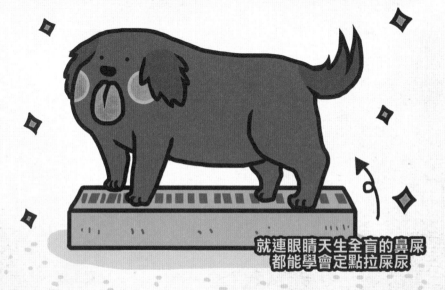

就連眼睛天生全盲的鼻屎
都能學會定點拉屎尿

幫狗準備一個鋼鐵尿盆(環保又好清洗)
訓練狗站上去然後給食物

讓狗習慣
站在上面

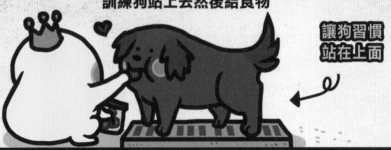

你可以沾一點狗尿到上面
狗尿對了立馬瘋狂稱讚他
然後塞食物給他吃

啊啊！
好棒啊！

天才啊！

讚啊！

聲音要高亢又激昂
(狗喜歡這種聲音)

記得耐心很重要

尿錯的[當下]要拍鼻管說不行
然後清理乾淨

NO

建議用漂白水稀釋
把地板整個擦過
徹底除掉狗屎尿味

味道如果沒有清乾淨
狗會以為全家都可尿

基本上用這樣的方式
狗兩三天就學會了
(鼻屎都學得會了)

其實帶狗出去拉屎尿對狗來說才是正常的，
因為整個家就是他們的洞穴(睡覺的地方)。

你讓狗在太靠近他們休息的地方拉屎尿，
等於讓人類睡在馬桶旁邊(而且還不能沖馬桶)。

嗚嗚…
好痛苦…

要狗在家拉屎尿等於逼一個人類在床邊尿尿，
對狗來說其實是不舒服的。

但是因為人類的方便，他們必須學會違反天性的事情，
即使對他們來說是不合理的。

其實教狗很簡單，狗不乖時拍一下他的鼻管說不行，
要很嚴肅的說，久了其實狗就都知道了。

不行！

聲音要低沉又嚴肅
然後臉要非常臭

**目前我和泥褲巴褲的默契：**

噴！

用手指著正在作案的犯人
犯人的尾巴就掉下來了

**狼狽為奸兩條
正在聞垃圾桶**

72

**然後關於狗暴衝的解決方式：**

建議使用項圈，
然後往上戴一些，
這樣比較好控制。

狗暴衝你就馬上停下來
或是拉一下牽繩

記得頓一下是重點(提醒他)
不要跟狗拔河 那樣一點用也沒有

記得堅持下去 幾次之後狗就知道了
這個方法很好用 如果狗會爆衝可以試試看

兩條都有效

關於狗挑食的解決方法：

這個更簡單，
東西放下去狗不吃，三分鐘就收走。

記得一定要鐵石心腸，
因為沒有動物會把自己餓死！

如果你要更快見效，你就在狗面前把他的飯吃完！
非常的有用！

真的吃狗飯的人

現在不吃等下就沒得吃了！

關於狗會撲人：
這個跟前面一樣的方式，說不行或喂。
(要很冷酷無情的說)

喂！

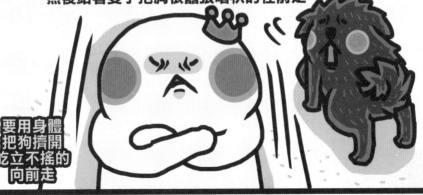

然後站著雙手抱胸很囂張唱秋的往前走。

要用身體
把狗擠開
屹立不搖的
向前走

狗冷靜下來坐著時才跟他玩或摸他。

Good boy!

表示：我不跟瘋子玩，狗幾次就知道了。

常常看到一些主人被小狗拖著走，那是因為他們把狗寵壞了。

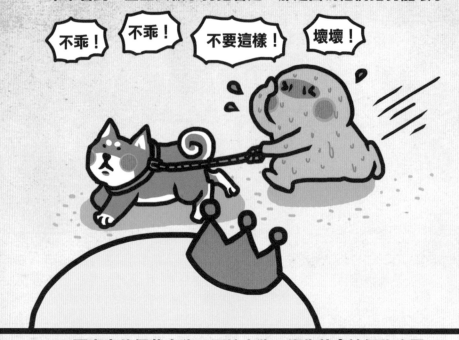

要慶幸他們養小狗，不然大狗一衝你就會摔個狗吃屎。
我剛養泥褲時曾經摔過，
結果膝蓋和手掌手肘都流血破皮兩週才好

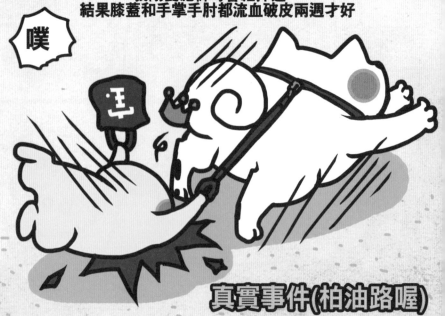

真實事件(柏油路喔)

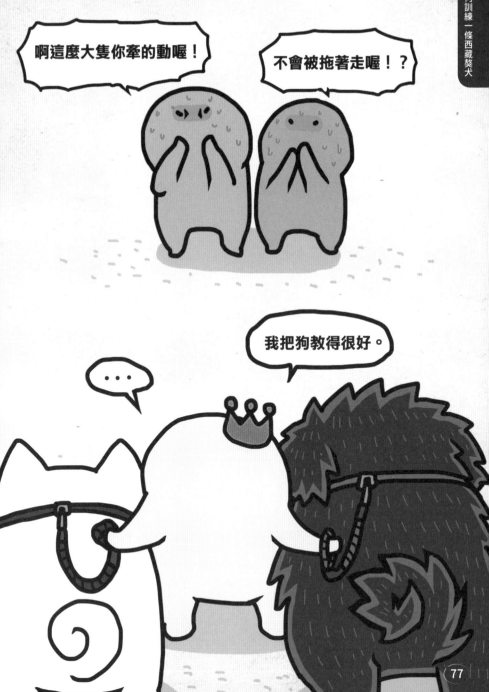

我不喜歡這種迷思，覺得怎樣品種的狗就很危險很可怕。

狗是一種很奇妙的生物，
他們就像一面鏡子，會確切的反映出你教導他們的方式。

因為狗的世界除了生存的必備條件之外，他們只有主人了。
(從你眼中看出的世界除了狗還有其他東西)

(而狗眼中看出的世界就只有你而已了)
所以主人就是他們的太陽，他們的世界是繞著主人旋轉的。

其實狗真的很好教，改變一隻狗比改變人類容易太多了。

你全心愛一個人，人不一定會對你好。

你只要對狗好一點，狗一定會全心的愛你。

# 第四章
## 專屬暖男保鑣巴褲
## 和冷酷理性大貓泥褲

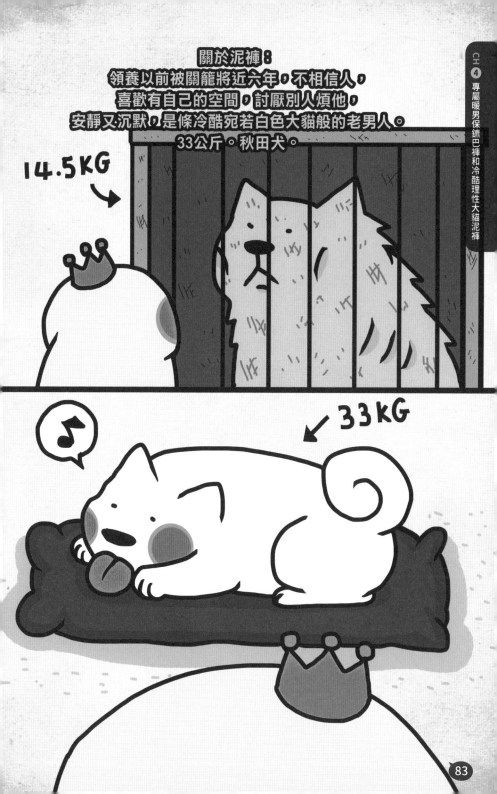

關於巴褲：
專屬暖男，非中央空調，忠心又沉穩，
很乖又安靜又聰明，而且很貼心，
對外人非常凶猛，對我跟泥褲非常好，
會攻擊任何對我大小聲的人類，
個性跟我畫的黑道老大一模一樣。
西藏獒犬。以後會長到80公斤，
目前大約60還70公斤。

但是巴褲深愛著他的哥哥泥褲，都會讓泥褲還會保護他。

之前在路上遇到主人沒教好的狗想要衝過來，
巴褲馬上擋在我跟泥褲前面要保護我們。

冷酷的哥哥泥褲非常自私，連床或沙發都不讓巴褲睡，
巴褲就會嗚一聲，然後躺在床旁邊。

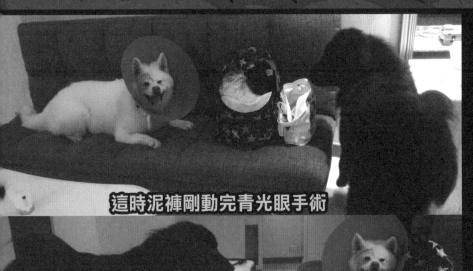

這時泥褲剛動完青光眼手術

哼！

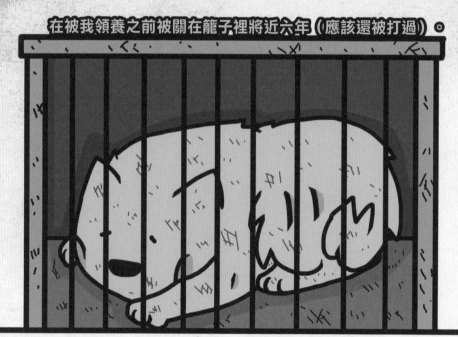

在被我領養之前被關在籠子裡將近六年（應該還被打過）。

當時我帶他回去時，我舉起手要拿東西，
他馬上縮起來然後要閃躲，我就知道他以前可能被打過。

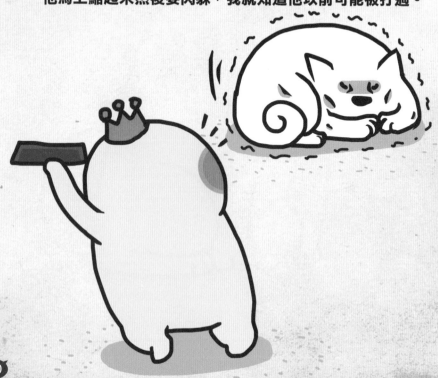

一個人如果在狹窄的空間被關了那麼久的時間，
一定會造成傷害。

例如泥褲被關了六年，以大型犬來算，
等於人類52年，如果是人早就精神崩潰了。

啊啊啊啊

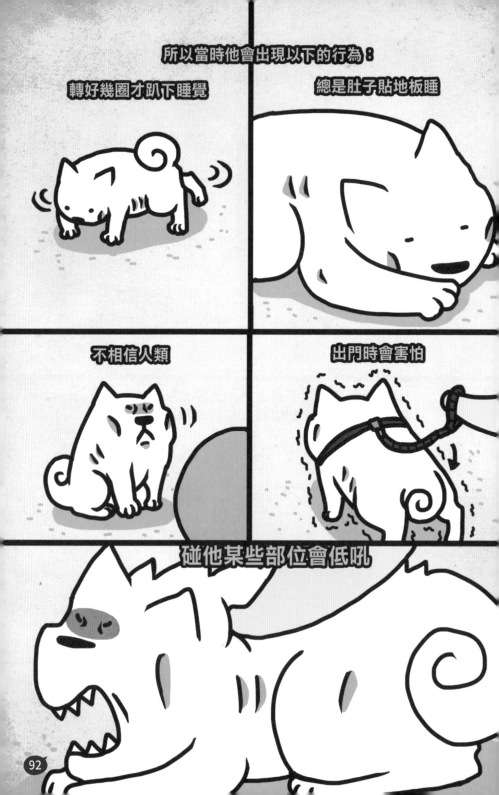

但現在已經好很多了，雖然他老了，
右眼因為青光眼失明換了義眼，但是他現在顯得快樂很多。

不要這樣看我！

你那是
什麼眼神！

我在檢查你
有沒有腫瘤啊混蛋！

. . . . . .

# 現在都可以隨意藝玩焉

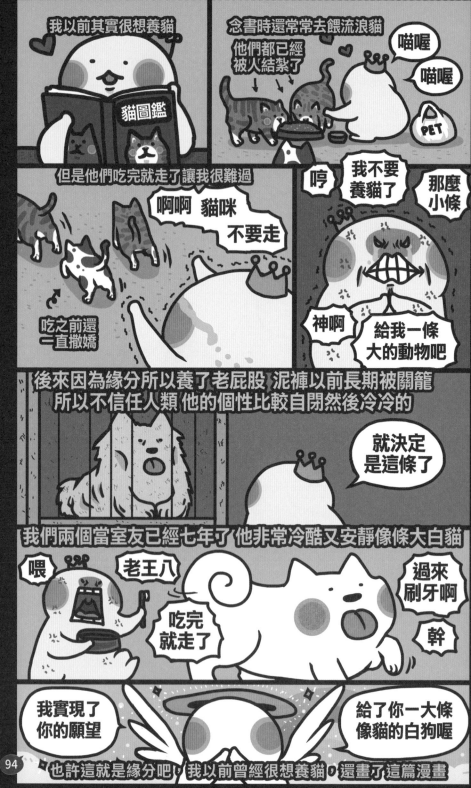

94

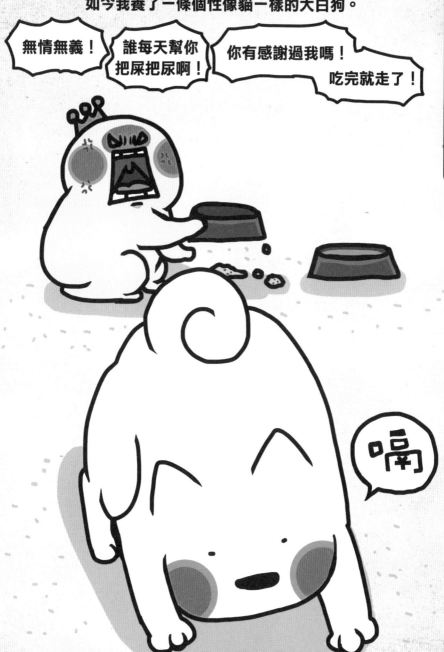

但是巴褲的個性就完全跟泥褲不一樣，
他在阿培那邊過的很幸福，

他有很多狗朋友，吃的又壯又粗，
每天還會定時出來放風奔跑。

他是一條像老大一樣的專屬暖男。

對我跟泥褲：

對外人：

有次生病頭痛躺在地上，泥褲冷冷的看著我，
巴褲馬上衝過來靠在我身邊。

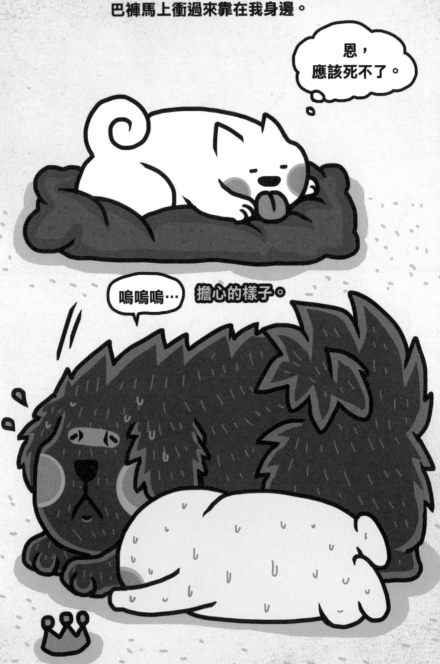



西藏獒犬會為了保護主人而咬人，
因為他們非常護主，但同時他們非常的聰明。

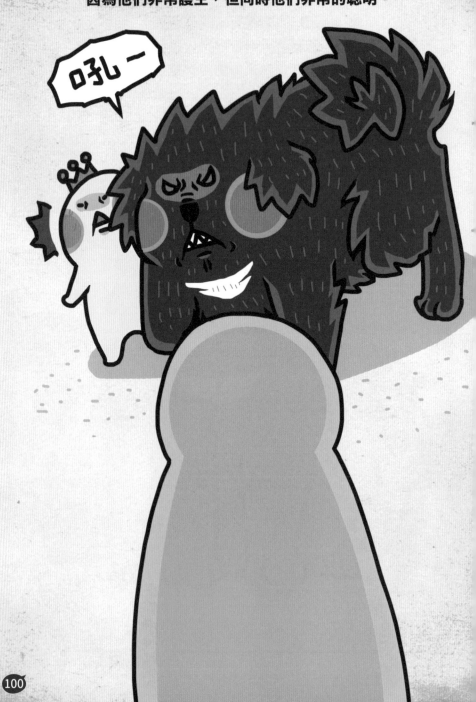

他能分辨出主人與這個人之間的關係好壞，
像巴褲從來不會攻擊我的朋友和兩條秘書。

但他會對突然靠近我或是大小聲的陌生人低吼。

101

非常的護短到委曲求全的地步。
超愛泥褲即使泥褲咬他，他還是會嗚嗚的縮在泥褲旁邊。

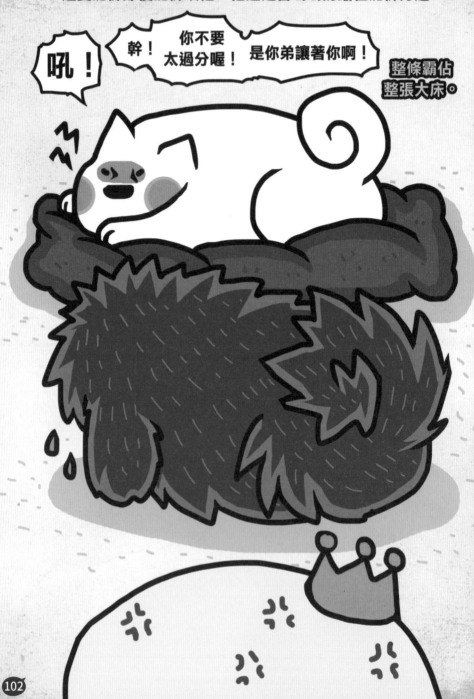

其實西藏獒犬跟一般狗一樣，
但是他們死忠死心眼的特質非常明顯。

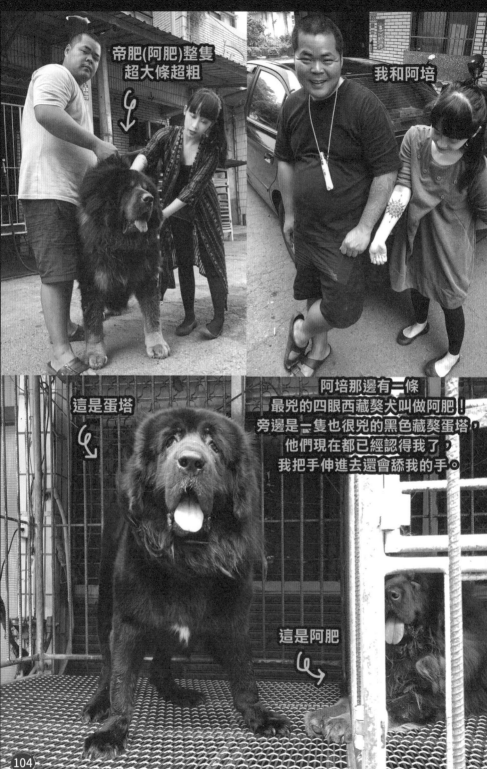

帝肥(阿肥)整隻
超大條超粗

我和阿培

這是蛋塔

阿培那邊有一條
最兇的四眼西藏獒犬叫做阿肥！
旁邊是一隻也很兇的黑色藏獒蛋塔，
他們現在都已經認得我了，
我把手伸進去還會舔我的手。

這是阿肥

阿培對我說過一句經典的話：

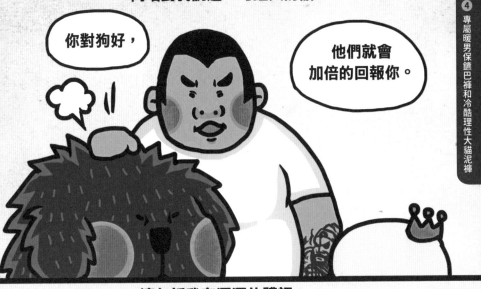

這句話我有深深的體認：

你對狗好，狗就對你好。
但人，就不一定了。

# 第五章
## 暫時的分離

其實我現在人在美國，而巴褲在阿培那邊，
這有一些很複雜的原因。

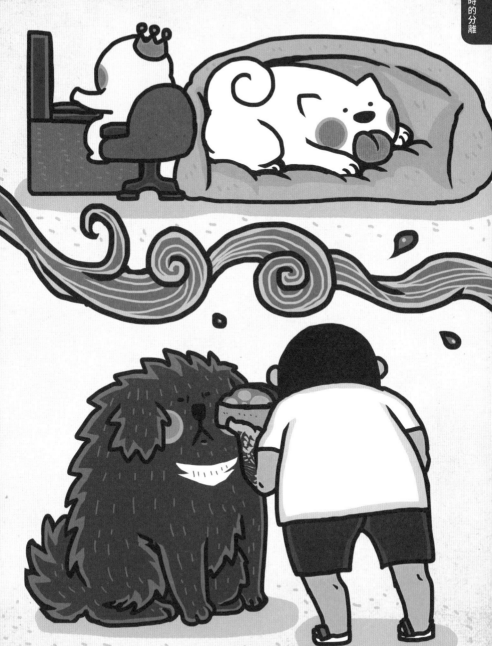

之前因為泥褲右眼青光眼開刀換義眼，
我當時要照顧泥褲和當時的伴侶
(後來背叛我毀掉我一切的傢伙)，
包辦一切家事以及我自己的工作。

我實在太累了，沒有辦法一個人處理那麼多事。

現在想想就是跟那傢伙在一起之後才開始吃自律神經失調的藥的。

所以我把巴褲帶回阿培那邊拜託他幫我照顧巴褲，
阿培也很有義氣的答應了我，我真的非常感謝他。

我每個月都會下去看他，巴褲看到我也都很高興，
還會爽到尿出來。

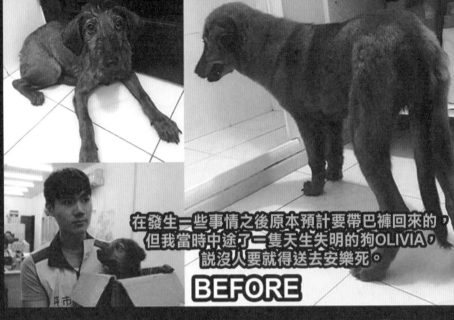

在發生一些事情之後原本預計要帶巴褲回來的，
但我當時中途了一隻天生失明的狗OLIVIA，
說沒人要就得送去安樂死。

**BEFORE**

# 寶之國SPA七日煥膚療程
## 客戶全盲的OLIVIA小姐覺得這很讚
擦屎擦尿的寶總監與無所事事的秋田犬泥褲總裁

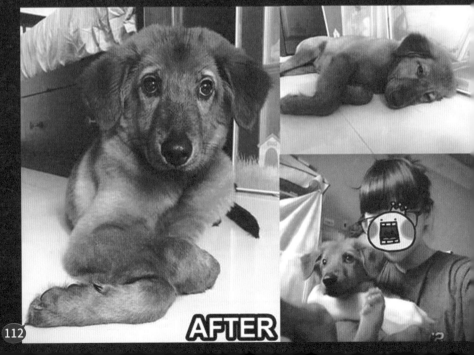

**AFTER**

因此我當時不能把巴褲接回來，我其實很沮喪。

好不容易送養鼻屎OLIVIA，
卻因為一些私事讓我太難過沒辦法再待在台灣。

我太膽小太沒用了。

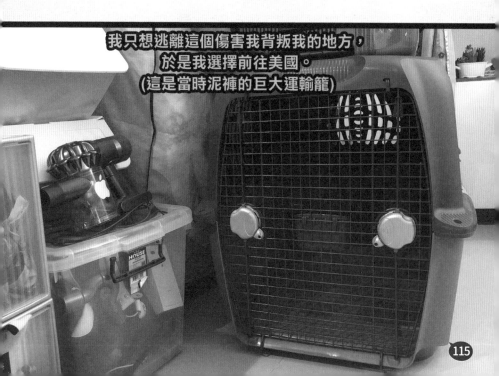

我只想逃離這個傷害我背叛我的地方，
於是我選擇前往美國。
（這是當時泥褲的巨大運輸籠）

泥褲領養至今七年，現在他十二歲已經老了，
又一隻眼睛看不見，因此我帶著泥褲跟我一起走。

最艱難的時刻只有他陪在我身邊，我不能丟下他一個人。

我一年會回台灣兩三次，
每次都會去接巴褲跟我上來住一陣子，
儘管我只養他四個月，但是他卻一直都沒忘記我。

你看他還認得你啊！

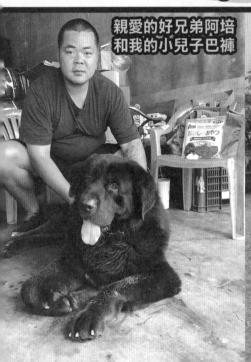

親愛的好兄弟阿培
和我的小兒子巴褲

狂奔衝過來

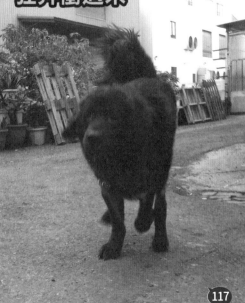

之前泥褲在美國，我那時回台灣處理一些事情，
發生了人生中最痛苦的事，導致我自律神經失調整個發作。

我每天吃下去的東西都會吐出來，整整快一週沒吃東西。

每天晚上都會做惡夢然後在夢中捶打牆壁和抓自己。

我跟阿培說我想帶巴褲上來台北陪我，我快受不了了，
我精神上已經快崩潰了，(那時才剛從台南回來)。

後來我花了一萬五請寵物專車把巴褲接上來，
那時是巴褲救了我。

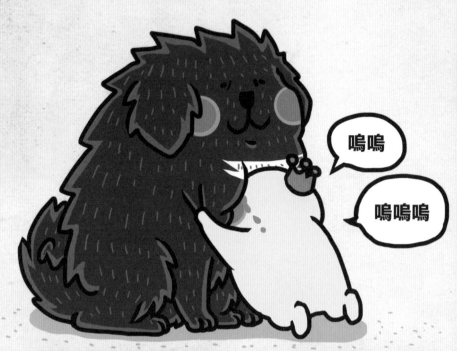

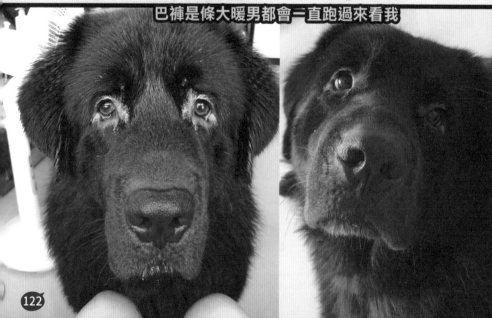

我的藥會強迫我的大腦睡著，但無法讓我控制在夢中的行為，當我作惡夢時，巴褲就會把我弄醒。

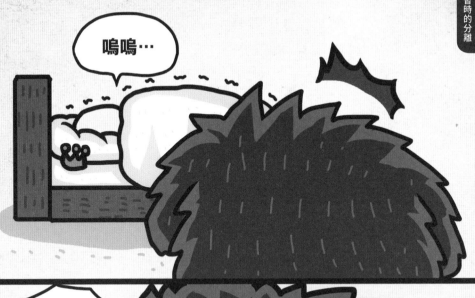

嗚嗚…

汪

因為有他陪我，我才能夠度過那段時刻。

嗚嗚嗚

巴褲

工作時也黏在旁邊

睡覺都會守在床邊

與我的工作桌合影

叫他都會歪頭認真聽

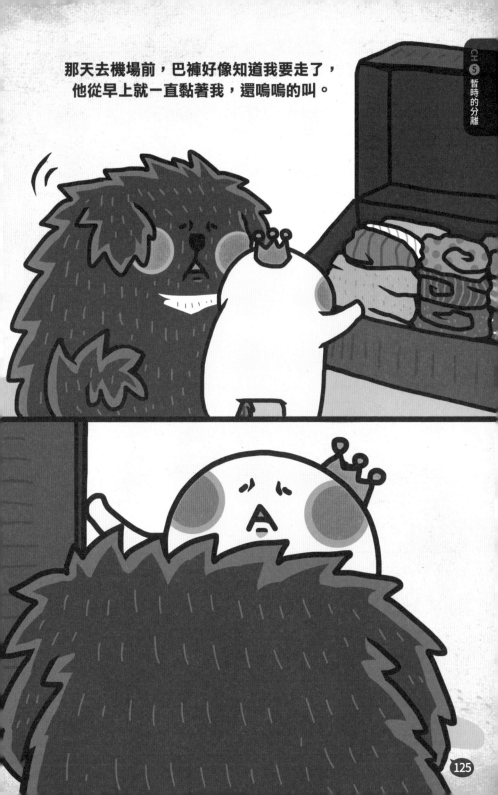

那天去機場前，巴褲好像知道我要走了，
他從早上就一直黏著我，還嗚嗚的叫。

寵物接送車來帶他上車時他一直掙扎，
還嗚嗚的哭不肯走，把我都弄跌倒了。

後來他看到我膝蓋和手肘都流血才乖乖上車，
其實我那時心裡非常難過。

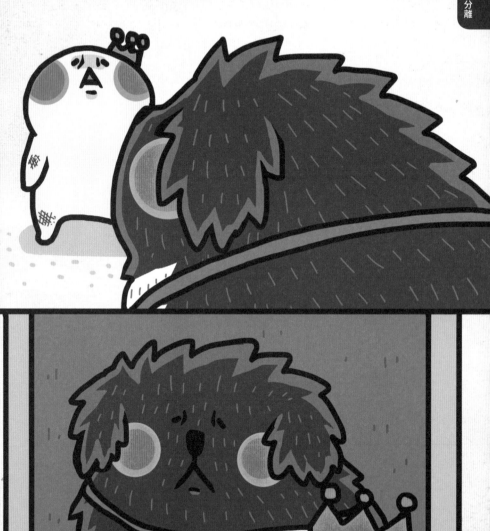

我跟他説你再等我一下，我現在能力不夠，
在台南阿培會好好照顧你，而且你在那有很多朋友，
你哥哥泥褲十二歲已經老了他需要我，
我跟他一起七年形影不離他比你更需要我。

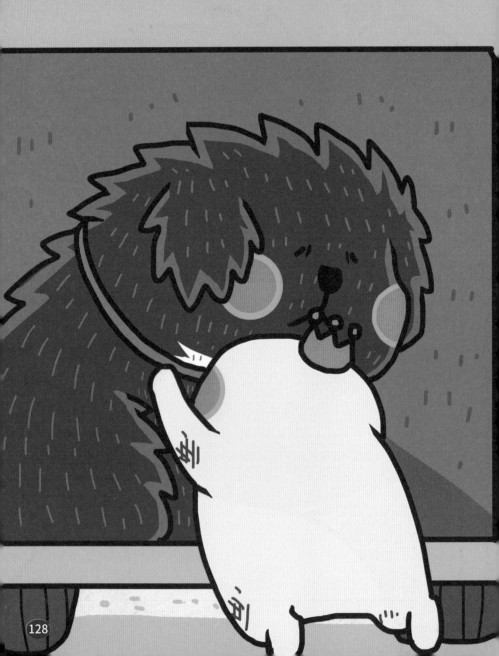

因為去美國之前要洗牙做全身健康檢查，
還要結紮檢疫買大運輸籠和機票等等，
這筆錢不是一個小數目，

◇ 醫師許可之前不可洗澡

◆ 藥物部分
□ 口服藥

(1)_____：每天_____次；每次_____（□飯前 □飯後）

(2)_____：每天_____次；每次_____（□飯前 □飯後）

(3)_____：每天_____次；每次_____（□飯前 □飯後）

◆ 其他注意事項

回診時間：_____ 電話：(02)25314545 地址：台北市中山區民生東路二段45號1樓

2017/12/22

...mlo heterogenic and hyperechoic

Gallbladder :
    Moderate amount of bile sludge, normal wall thickness
Left kidney :
    1.4 cm diameter cystic lesion in renal cortex aith distinct margin
Right kidney :
    Normal
Left adrenal gland :
    Normal, 0.5cm
Right adrenal gland :
    Normal, 0.5cm
Spleen :
    Normal
Urine bladder :
    Few sediment
Prostate :
    Normal
Stomach :
    Normal
Duodenum :
    Normal
Common bile duct :
    Normal, 0.48cm
Pyloric arid duodenum junction :
    Normal

當初泥褲就噴了我一大筆錢
(不只照片這些喔)

Niku

我每隔幾個月就會回台灣看你，
帶你回台北跟我住一陣子所以不要擔心。
等我存夠錢一切都穩定，我就帶你回美國。

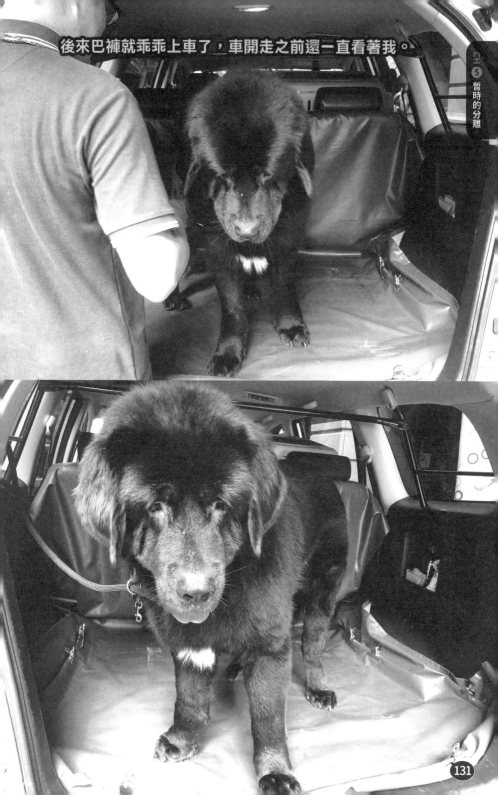

後來巴褲就乖乖上車了，車開走之前還一直看著我。

他好像懂了，
他知道我又要走了，
但是我會再回來看他，
巴褲真的是一條很有靈性的狗。

上飛機之前我打電話給阿培確認巴褲到了沒有，
我覺得我很對不起他。

阿培說巴褲已經到了，跟狗玩在一起，他會好好照顧他。

還說要我先把自己照顧好，把事業弄好，不要擔心巴褲。

遇過那麼多人背叛我或是利用我，我真的覺得很感動。

阿培真是像西藏獒犬般有情有義的好兄弟。

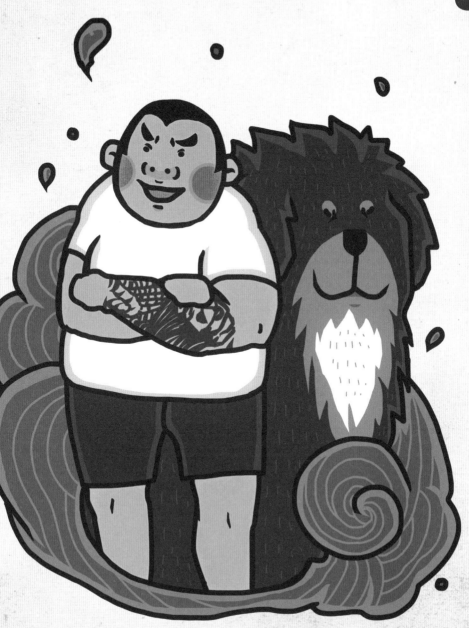

剛動完青光眼手術
摘除眼球換義眼的泥褲
很痛所以要貼嗎啡貼片

巴褲和他最愛的哥哥泥褲

# 第六章
# 對於養大狗的那些
# 錯誤觀念

我覺得狗這種東西，不論大狗小狗什麼狗都是一樣的，
他們就是狗，只是體型大小不同而已。

只要你真心的對他好其實他都知道，而且還會加倍的回報你。

當然狗做錯事還是要教，
否則他會爬到你頭上。

這就是為什麼有些狗就算被棄養了，還是會一直等主人，
因為這是他們的優點也是缺點，無論你對他們多壞，
只要你對他們好過，他們都會深深的記得。

狗永遠都不會變也不會背叛你,
狗也會永遠站在你這邊挺你, 狗真的比人好太多了。

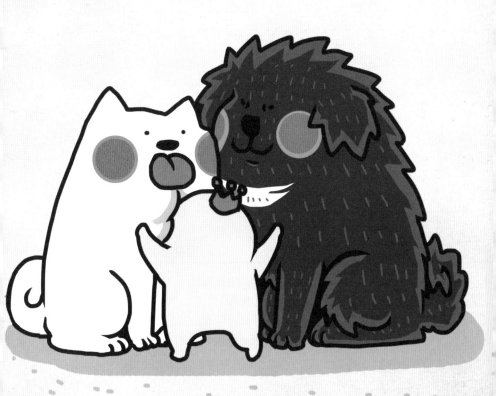

有一些養狗的迷思要再度跟大家強調一下。

## 大狗會比小狗難牽出去散步嗎？

泥褲和巴褲他們散步都很聽話（吃飯也會坐著等），
我覺得牽不牽得動狗，跟狗的大小完全沒有關係，
我常常看到被小狗拖著走的主人，
最主要的原因是有沒有把狗教好，
讓狗不要暴衝。

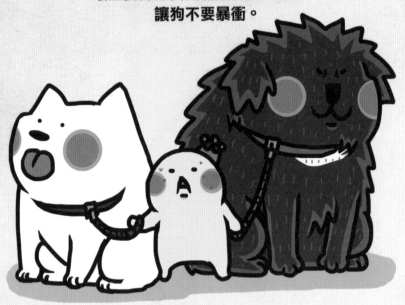

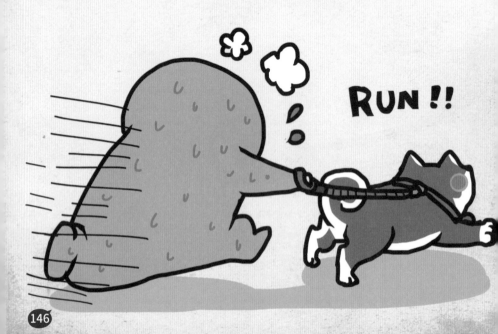

RUN !!

# 大狗會不會吃很多啊？

BAKU

養一條狗比養個沒用的人便宜多了，
大狗其實也不會吃很多，
一天兩餐每次一個碗公就好，

我覺得養人類還比養狗貴多了，
而且還會機機歪歪的，也不一定會對你忠誠。

人狗共食

養大狗是不是需要很大的空間啊？

他們真的不需要大空間，只要每天有出去散步，
他們在家就是吃飯和喝水睡覺，
家裡是休息的地方並不是運動場，又不是養一頭大象。

我們住套房喔(不大)

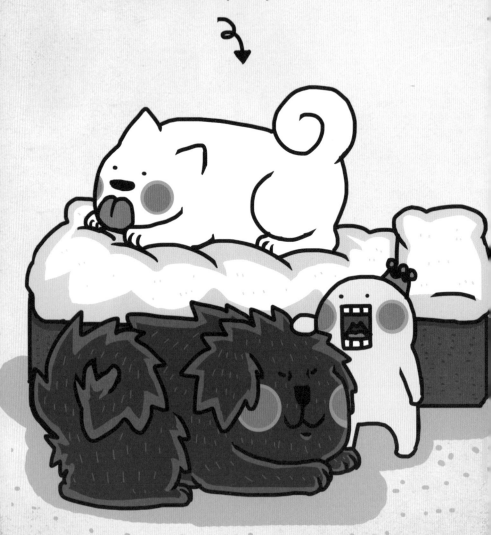

養大狗會不會很難？

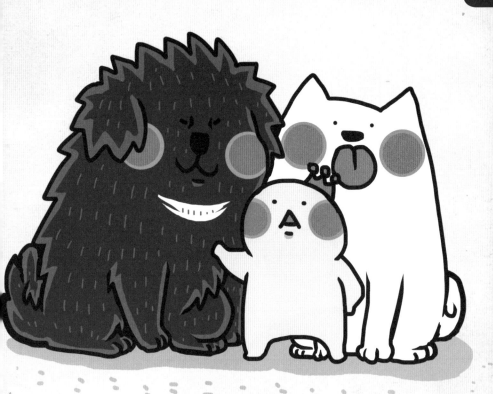

2條

只要你做一點研究，狗做錯事告訴他不可以，
絕對比養個小孩簡單多了。

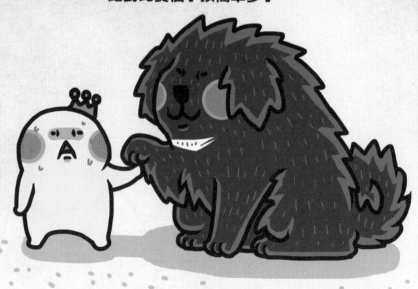

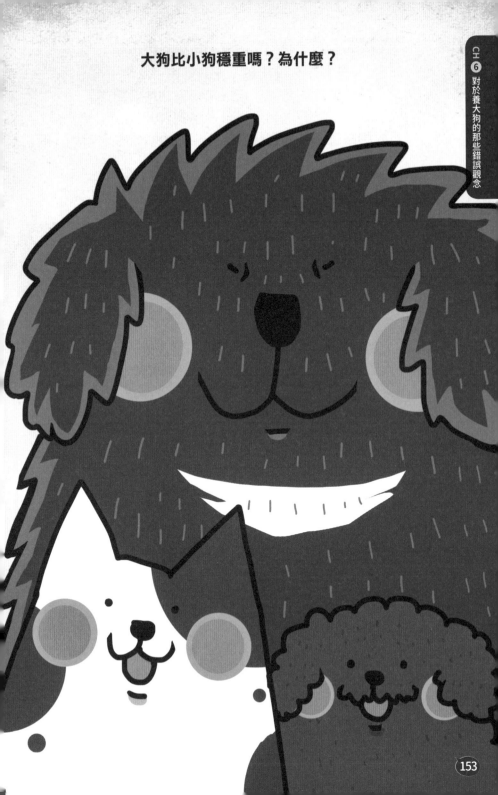

老實說我覺得大狗普遍來説都很穩重，
因為小狗很小隻，人類覺得好可愛，
通常都用抱著的，所以常常會把他們寵壞，
讓他們以為自己是老大，
大狗則反之，如果你要抱起來你的腰還會受傷。

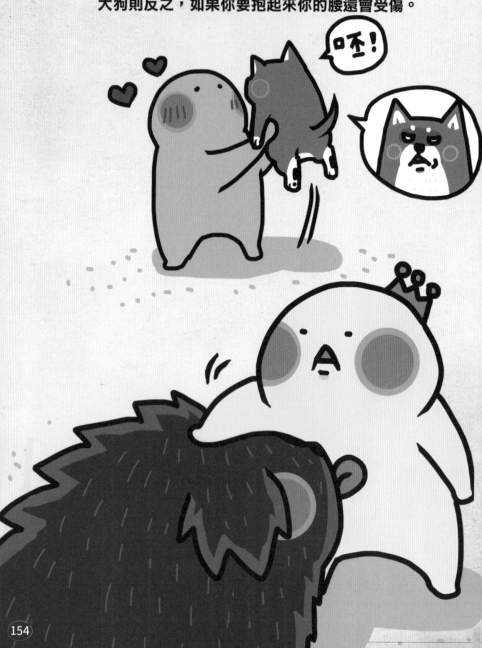

有一條大狗在身邊非常有安全感，
因為你坐下來就跟狗差不多一樣高，
就像有團跟你一樣大的東西陪伴你一樣，
寂寞感大大降低。

SAFE

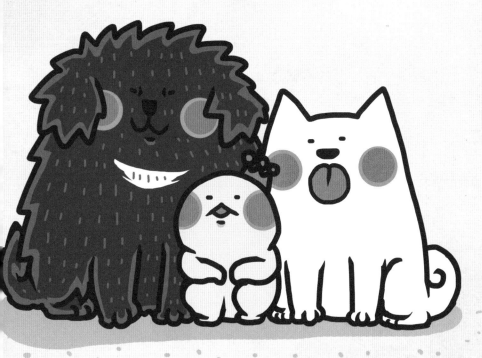

SECURITY

你還可以抱著大狗，像是人類互相擁抱一樣，
而且他們身上都是毛，非常的療癒。

女生牽著大狗出門，晚上也非常安全，
因為壞人怕被咬，都不敢過來騷擾你。

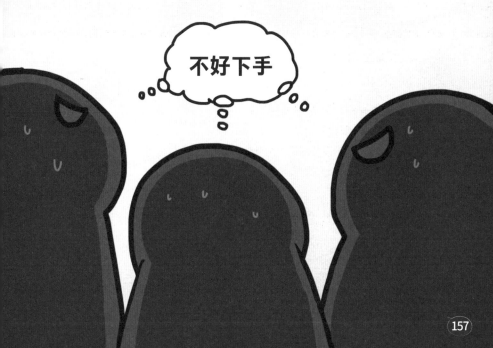

不好下手

大狗也比小型犬顯得不那麼神經質，也比較少吠叫，
主要還是要看主人怎麼教，
但我真的親眼看過一堆小狗被寵壞，
大狗很少有這樣的情況。

嘘　嘘

目前在台灣，收容所大狗被認養的機會普遍的低，
因為以上的這些迷思，
大家都想要小型犬或幼犬，
成犬尤其是大狗領養的機率是最低的。

之所以鼓勵大家去領養成犬和大狗的原因是，
狗是一種懂得感恩的動物，
他真的會知道你救了他，然後加倍的回報你。

以前有朋友假裝要打我，
結果平常冷酷無情的泥褲突然衝過來露牙要攻擊，
更不用說巴褲了。

吼一

我們可以在狗的身上找到很多人類身上很難見到的特質，
不變的忠誠與永遠的陪伴。

以上都是個人真實經歷過的經驗，
絕對不是唬爛大家，
養狗絕對是你工作抒壓的好夥伴。

# 第七章
## 後記

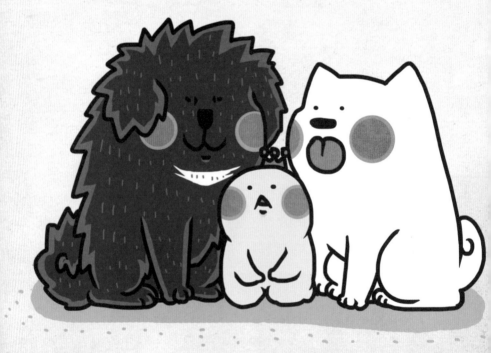

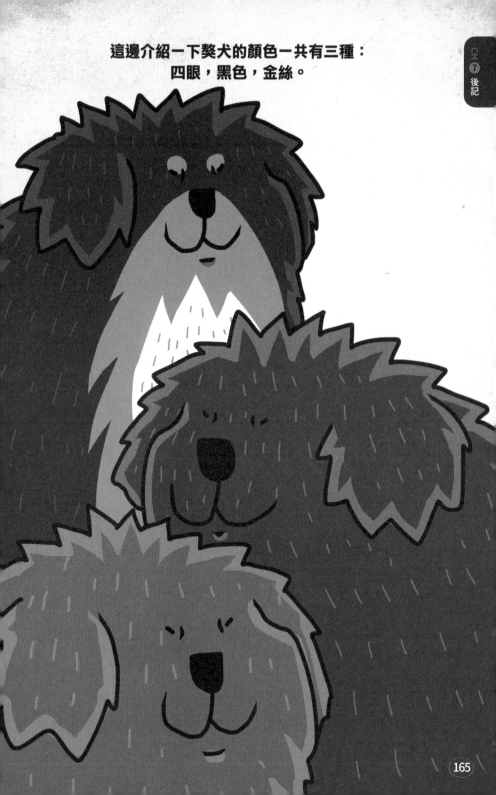

這邊介紹一下獒犬的顏色一共有三種：
四眼，黑色，金絲。

目前台灣沒有白色的獒犬(只有中國有)，
有些人會鬼扯他養説雪獒，那都是騙人的，
曾經有個傢伙在粉絲團騙我他有雪獒，
後來又偷用別人獒犬的照片被我抓包幹罵，
後來自行刪除文章消失了。

如果你看到跟西藏獒犬一樣大條的白狗
那一定是大白熊不是什麼雪獒別被騙了

這邊講一個有關於阿培和大狗的真實故事，
那隻狗是一隻高加索犬，也是一種大型犬。

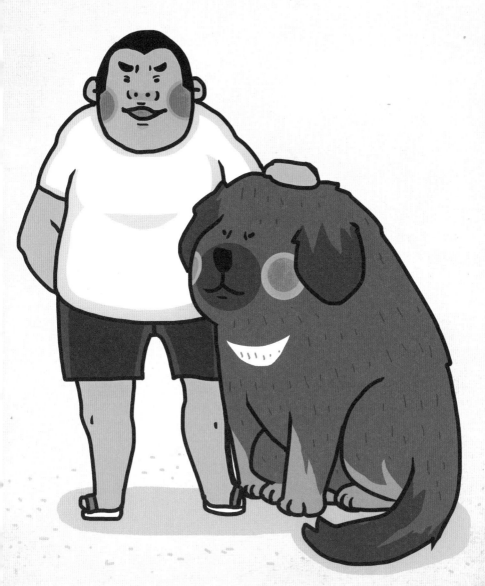

阿培有個朋友，
有一天帶了一隻全身都是毛病，
而且皮膚又爛的高加索犬來，
跟阿培說他不想養了，
阿培覺得可憐，所以收留了那隻狗。

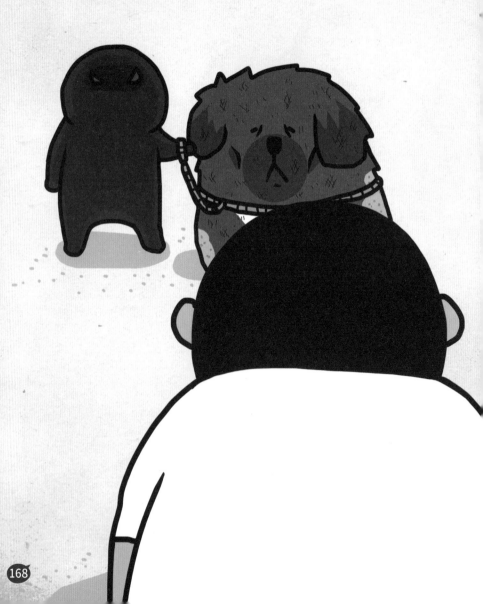

那隻高加索有一個很帥氣的名字叫做炎帝，
但他病懨懨瘦巴巴的，皮膚都爛了，
於是阿培便把他留下來照顧，幫他治療。

炎帝可能知道阿培正在救他，
慢慢的整隻粗壯起來，神情也變得開心。

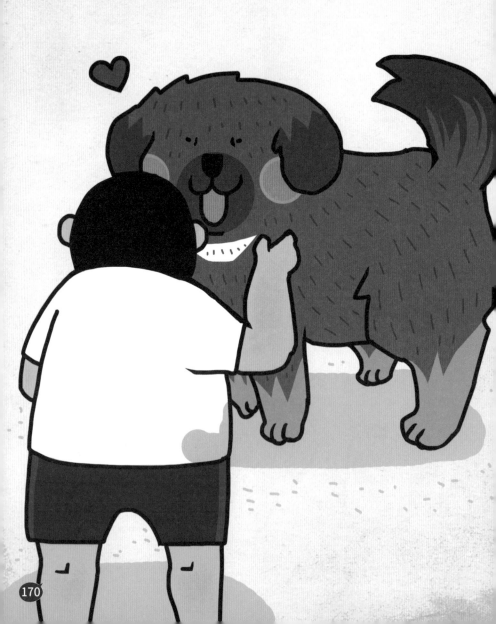

後來阿培帶炎帝去賽場比賽，拿了全場總冠軍第一名，
阿培跟我說，你怎麼對狗，狗就怎麼回報你。

非常現實的是，
炎帝的主人看到他得了第一名，
竟然還想跟阿培要狗回來。

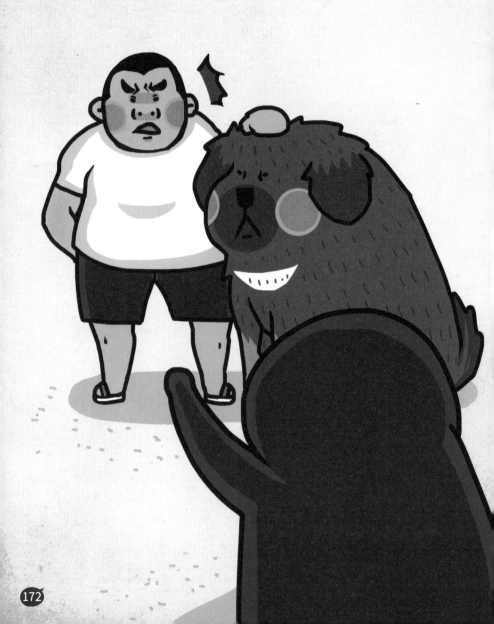

阿培當然拒絕了他，從此不跟他來往，
誰知道你會不會再拋棄他一次，
你從養狗的方式就可以看出一個人。

過了幾年，炎帝老了，
阿培說過世前，
炎帝還一直看著他，才閉上眼睛。

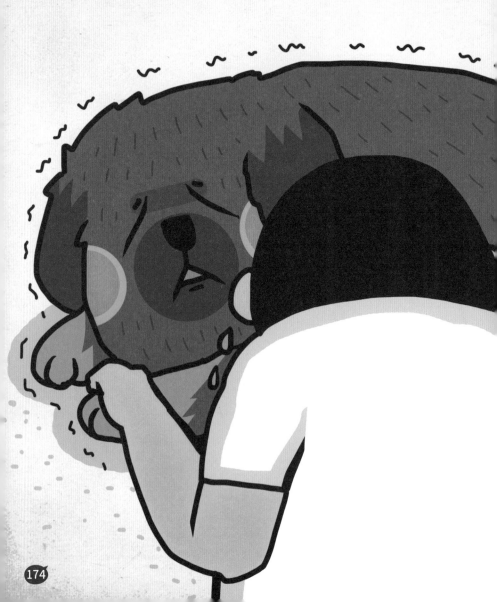

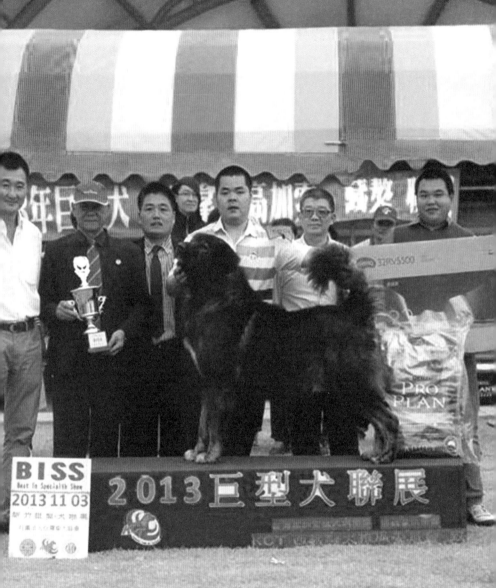

其實我以前很討厭狗，
因為我好幾次被狗追過，我覺得狗很臭很髒很可怕，
但後來慢慢長大了，開始接觸一些流浪狗，
發現其實狗身上有太多我們永遠做不到的優點。

創作這本書的同時，我人和泥褲還在美國，
而我也還在為了工作拼命。

我希望一切穩定而我工作也都順利時,能和巴褲團聚,
巴褲真的是一條貼心的專屬暖男兒子。

活到現在我度過了高高低低和最黑暗的時刻，
在這些時候一直陪伴在我身邊的都是泥褲，
而他在美國過的很高興，這裡的天氣很適合他。

我希望讓他在美國終老（如果可以的話），能爲他做的我都會爲他做到
因爲他一直陪伴在我身邊，
我對他好，他給我一輩子的忠誠，
我也應該回報他。

我未來的夢想：

## 阿培的話

想要養全世界最大的狗，所有的大狗養過一輪，最後情定獒犬。

我從小就有個心願，要養全世界最大的狗。十幾歲開始工作，慢慢把大狗養了一輪：紐波利頓獒犬、大丹、高加索——最後才把重心放在西藏獒犬上。

其實每種狗都可愛，只是養著養著，慢慢摸索出自己最喜歡的樣子——

比方紐波利頓，嘴巴皮垂皺加上毛短，吃完東西不馬上擦乾淨，很容易過敏有皮膚病，照養上很費功夫。

大丹漂亮修長，但我更喜歡粗勇的體型。

高加索犬算是最貼近我期待的，但是，高加索犬野性比較強，對其他小狗比較不友善。

至於西藏獒犬，牠忠實、對小孩、女人和小型動物又溫和——尤其是冬天，西藏獒犬換上一身長披毛，站出來威風凜凜、霸氣十足。

養到西藏獒犬，我心中就有「中」的感覺——所以一路養到現在。

之前養的每隻狗，我都是養到牠們老死——大型狗的平均壽命比中小型犬還要短的許多，大概10年左右是極限。

要駕馭大型狗，教法是重點。我常跟人說，「狗的主人要有霸氣，要比狗兇」。從小規矩就要訂下——如果主人希望能帶大狗去散步，一定要從小帶牠出門，讓牠習慣走在你腿旁邊，讓牠早早社會化。

你帶領狗去散步，不是牠帶你去散步——讓牠們見多視廣，狗就不會有初見陌生事物激動暴衝的時候。

基本上，除非是生病，要不然狗咬人，都是基於「恐懼」。牠怕主人被攻擊，所以擺出戰鬥姿態——當然，社會化不足或主人威嚴感比較差的狗，就比較容易出在驚慌狀態下而暴衝咬人。

這部分是主人的問題，比較不是狗狗本身的問題。改善了狗主人的牽法與教育狗的方式，狗的暴衝、易怒問題就可以得到改善。

獒犬還有一個別稱，「栓犬」。讓獒犬待在同個地方大概30分鐘，牠就會覺得那是牠地盤，開始會對經過的路人兇，這點要特別注意。
我最常被問到的，獒犬吃很多三餐費用很高吧？

我自己對狗比較捨得，讓牠吃好——牛肉全雞羊肉，但是也不一定要跟我一樣餵法。讓牠們吃飽，有時間去跑跑步，偶爾洗一下澡，牠們就很開心了。

最後要提醒的是，大型犬因為身體重腳的負擔大，狗主人最好是把牠們養在不滑的地板上，另外，6個月以前的小狗，髖關節還沒發育完全，不要讓牠們大量跑跳。這兩點注意一下，加上每天帶花時間帶牠們去散步運動，這樣就能保持牠們四隻腳的健康，減少很多腿部問題。

不管大狗小狗，牠們都是我們的家人，養了，就好好照顧牠一輩子。最後還是那句話：「如何對待，如何回報。」

## 給買了這本書的小粉絲們：

謝謝你買了這本書，然後也希望這本書能幫助到你一些養狗的問題和觀念，讓大家知道大狗並不是社會上人想的那樣那麼兇那麼可怕。

在畫這本書時發生很多事情，有好事也有不好的事，我要感謝寶之國的小粉絲們一直支持我。

如果你有狗的問題可以到我FB的粉絲團[寶總監的寶之國與他的狗王子 Empire of Director Bao & Niku & Baku] 問我。

再次感謝買了這本書的大家還有我最愛的狗友阿培，希望你們一切順心。

如果生活不順時，就趕快去弄你的狗吧，你的狗會幫你充電並給你力量的。

DIRECTOR 寶

2018. 11. 20

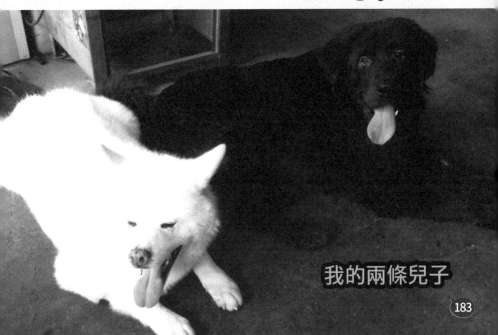

我的兩條兒子

# 藏獒是個大暖男

## 西藏獒犬兒子為我遮風雨擋死，絕對不會背叛我的專屬大暖男

| | | | | |
|---|---|---|---|---|
| 作　　　者 | 寶總監 | 總 代 理 | 三友圖書有限公司 |
| 編　　　輯 | 林憶欣 | 地　　　址 | 106 台北市安和路 2 段 213 號 4 樓 |
| 校　　　對 | 林憶欣、鍾宜芳 | 電　　　話 | (02) 2377-4155 |
| 美 術 設 計 | 曹文甄 | 傳　　　真 | (02) 2377-4355 |
| | | E-mail | service@sanyau.com.tw |
| 發 行 人 | 程顯灝 | 郵政劃撥 | 05844889 三友圖書有限公司 |
| 總 編 輯 | 呂增娣 | | |
| 主　　　編 | 徐詩淵 | 總 經 銷 | 大和書報圖書股份有限公司 |
| 編　　　輯 | 林憶欣、黃莛勻 | 地　　　址 | 新北市新莊區五工五路 2 號 |
| | 林宜靜、鍾宜芳 | 電　　　話 | (02) 8990-2588 |
| 美 術 主 編 | 劉錦堂 | 傳　　　真 | (02) 2299-7900 |
| 美 術 編 輯 | 曹文甄、黃珮瑜 | | |
| 行 銷 總 監 | 呂增慧 | 製版印刷 | 卡樂彩色製版印刷有限公司 |
| 資 深 行 銷 | 謝儀方、吳孟蓉 | | |
| | | 初　　　版 | 2019 年 01 月 |
| 發 行 部 | 侯莉莉 | 定　　　價 | 新臺幣 320 元 |
| 財 務 部 | 許麗娟、陳美齡 | I S B N | 978-957-8587-54-0（平裝） |
| 印　　　務 | 許丁財 | | |
| 出 版 者 | 四塊玉文創有限公司 | | |

國家圖書館出版品預行編目(CIP)資料

藏獒是個大暖男：西藏獒犬兒子為我遮風雨擋
死，絕對不會背叛我的專屬大暖男/ 寶總監著.
-- 初版. -- 臺北市：四塊玉文創, 2019.01
ISBN 978-957-8587-54-0

1.漫畫

947.41　　　　　　　　　　107022542

# 毛孩好書

## 有愛大聲講：那些貓才會教我的事情

作者：春花媽／插畫：Jozy
定價：350元

讓動物溝通師春花媽，透過一則又一則的溝通故事，在噴飯與噴淚間，告訴你毛孩子的心裡話，還有最體貼的毛孩養育觀念。

## 幸福的重量，跟一隻貓差不多：我們攜手的每一步，都是美好的腳印

作者：帕子媽／定價：320元

這是一本動人的散文集，更是帕子媽寫給毛孩子的情書。書裡有愛有情有淚，有遺憾，有美好，都留下了美好的腳印。

## 世界因你而美好：帕子媽寫給毛孩子的小情書

作者：帕子媽／定價：320元

一位醫師娘，一個總是關心毛孩的女子，爬屋頂，進水溝，縱使面對困境，只要想到還有孩子在那裡，她就有克服一切的勇氣！

## 奔跑吧！浪浪：從街頭到真正的家，莉丰慧民V館22個救援奮鬥的故事

作者：楊懷民、大城莉莉、張國彬（Vincent Chang）／定價：300元

毛孩子傷痕累累的身體，以及受傷的心靈……都在楊懷民、大城莉莉以及張國彬（Vincent）滿滿的愛之下，一步步找回笑容。

## 跟著有其甜：米菇，我們還要一起旅行好久好久

作者：賴聖文、米菇
定價：350元

一個19歲的男孩，一隻被人嫌棄的黑狗（米菇），原本不會有交集的生命，在一個夜裡有了交會。男孩開始學習與狗相處，米菇開始信任人類；最後他們決定，即使米菇只剩2年壽命，也要一起去旅行。

## 為了與你相遇：100則暖心的貓咪認養故事

作者：蔡曉琼（熊子）
定價：350元

畫家熊子透過溫暖的畫筆與感性的文字，與你分享100個貓與愛相遇的真實故事。每一隻街貓，都有一個不為人知的過去……所幸，我們仍有愛，他們幸運的擁有了家，找到許久不見的幸福！

## 🐾 療癒好書

### 冥想：每天，留3分鐘給自己

作者：克里斯多夫·安德烈
譯者：彭小芬／定價：340元
你是否睡得不好？做任何事都提不起勁？對生活越來越不抱期待呢？心靈療癒大師也是精神科醫師—克里斯多夫·安德烈，藉由非宗教性的冥想，協助你改善情緒的困擾。

### 解憂咖啡館：不冷不熱，溫的，剛剛好

作者：溫秉錞／定價：340元

有一家咖啡館老闆，總會在每日的外帶杯上，留下一句充滿溫度的句子。希望每一位來到店裡的人，在品嘗咖啡之餘，也能得到心靈上的力量。

### 溫語錄：如果自己都討厭自己，別人怎麼會喜歡你？

作者：溫秉錞／定價：350元
不費力的生活從來都不簡單。大聲告訴自己：人生與夢想，無論哭著、笑著都要走完！就和溫秉錞一起品味人生百態，哭完、笑完後，心也暖熱起來！

### 你，其實很好：學會重新愛自己

作者：吳宜蓁
定價：300元

是誰要你委屈？是誰讓你自卑？你的人生不該活在別人的期待裏，要相信，你值得被好好對待。停止說「都是我不好」，此刻，告訴自己，所有的自卑都是多餘。

### 心靈過敏：你的痛我懂，讓我們不再孤單地活著

作者：紀雲深
定價：280元

在一段關係之中失衡，開始逃避交際，或強迫自己適應社會，卡在一個不上不下的狀態……生活上會面臨許多壓力與問題，使你的心靈變得敏感，在這本書裡，你可以為這些情緒找到出口。

### 寫給善良的你

作者：吳凱莉
定價：300元

「是不是我還不夠好？」、「為什麼愛得那麼累？」親愛的，你的愛珍貴無比，千萬不要委屈了自己！寫給在愛、友情、人生裡迷失方向的你。

親愛的讀者：

感謝您購買《藏獒是個大暖男：西藏獒犬兒子為我遮風雨擋死，絕對不會背叛我的專屬大暖男》一書，為感謝您對本書的支持與愛護，只要填妥本回函，並寄回本社，即可成為三友圖書會員，將定期提供新書資訊及各種優惠給您。

姓名＿＿＿＿＿＿＿＿＿＿＿＿＿　出生年月日＿＿＿＿＿＿＿＿＿＿＿＿

電話＿＿＿＿＿＿＿＿＿＿＿＿＿　E-mail＿＿＿＿＿＿＿＿＿＿＿＿＿＿

通訊地址＿＿＿＿＿＿＿＿＿＿＿＿＿＿＿＿＿＿＿＿＿＿＿＿＿＿＿＿＿

臉書帳號＿＿＿＿＿＿＿＿＿＿＿＿＿＿＿＿＿＿＿＿＿＿＿＿＿＿＿＿＿

部落格名稱＿＿＿＿＿＿＿＿＿＿＿＿＿＿＿＿＿＿＿＿＿＿＿＿＿＿＿＿

**1** 年齡
□ 18 歲以下　　□ 19 歲～ 25 歲　　□ 26 歲～ 35 歲　　□ 36 歲～ 45 歲　　□ 46 歲～ 55 歲
□ 56 歲～ 65 歲　□ 66 歲～ 75 歲　　□ 76 歲～ 85 歲　　□ 86 歲以上

**2** 職業
□軍公教 □工 □商 □自由業 □服務業 □農林漁牧業 □家管 □學生
□其他

**3** 您從何處購得本書？
□博客來　□金石堂網書　□讀冊　□誠品網書　□其他＿＿＿＿＿＿＿＿＿
□實體書店

**4** 您從何處得知本書？
□博客來　□金石堂網書　□讀冊　□誠品網書　□其他
□實體書店＿＿＿＿＿＿＿＿＿＿　□ FB（三友圖書 - 微胖男女編輯社）＿＿＿＿＿＿＿＿＿
□好好刊（雙月刊）　□朋友推薦　□廣播媒體

**5** 您購買本書的因素有哪些？（可複選）
□作者 □內容 □圖片 □版面編排 □其他＿＿＿＿＿＿＿＿＿＿＿＿＿

**6** 您覺得本書的封面設計如何？
□非常滿意 □滿意 □普通 □很差 □其他＿＿＿＿＿＿＿＿＿＿＿＿＿

**7** 非常感謝您購買此書，您還對哪些主題有興趣？（可複選）
□中西食譜　□點心烘焙　□飲品類　□旅遊　□養生保健　□瘦身美妝 □手作 □寵物
□商業理財　□心靈療癒　□小說　　□其他＿＿＿＿＿＿＿＿＿＿＿＿＿

**8** 您每個月的購書預算為多少金額？
□ 1,000 元以下　　□ 1,001 ～ 2,000 元 □ 2,001 ～ 3,000 元 □ 3,001 ～ 4,000 元
□ 4,001 ～ 5,000 元 □ 5,001 元以上

**9** 若出版的書籍搭配贈品活動，您比較喜歡哪一類型的贈品？（可選 2 種）
□食品調味類　　□鍋具類　　□家電用品類　　□書籍類　　□生活用品類　　□ DIY 手作類
□交通票券類　　□展演活動票券類　　□其他＿＿＿＿＿＿＿＿＿＿＿＿＿

**10** 您認為本書尚需改進之處？以及對我們的意見？
＿＿＿＿＿＿＿＿＿＿＿＿＿＿＿＿＿＿＿＿＿＿＿＿＿＿＿＿＿＿＿＿＿

感謝您的填寫，

您寶貴的建議是我們進步的動力！